用對色彩，
改善形象運勢、
開創事業價值。

好色計

伊 卉 ——————著

前　言

色彩創造價值，形象決定命運

個人形象影響人際關係、婚姻、事業。

產品形象影響顧客對產品的感受、認可和信賴度，進而影響產品成功與否。

企業形象影響員工、客戶、社會，進而影響企業發展。

城市形象影響市民、旅遊者、投資者、城市的前景。

國家形象影響世界對它的認知，以及國際地位。

當人透過視覺、聽覺、觸覺、味覺等各種感覺器官觀察事物時，大腦形成「印象」，而這種感覺的再現就是「形象」。形象透過色彩、風格等元素來傳達，這些元素對人的主觀意識產生影響。由於形象不是事物本身，而是人們對事物的感受，而感受具有差異性，所以，可以借助色彩改變事物的形象。

著名的「七秒鐘」色彩理論，發現消費者挑選商品時，最多只需要花七秒鐘，就可以確定對商品是否有興趣。商場裡同類產品很多，人們匆匆而過，選擇的時間很短，甚至不需要七秒鐘就決定購買與否。

這七秒鐘太重要了！誰抓住了這七秒鐘，就抓住顧客的心。心理學家發現最關鍵的七秒鐘，色彩的影響高達

67％！對於沒有經過包裝的商品，比如蔬菜、水果，人們直接用色彩判斷產品品質，影響就更大。

於是，**色彩成為決定產品價值的最重要因素之一。**

很多消費者偏愛進口產品，因為進口產品的包裝或外形實在太漂亮了，或者說，進口產品對色彩的應用很考究：

藍的情調迷人。銀的氣質深邃。白的寧靜優雅。

紅的激情四射。黃的活力張揚。

經過專業色彩設計人員處理，進口商品的包裝總能夠展現出與眾不同的迷人效果。

產品品質代表企業的實力，而產品包裝代表企業形象。當產品色彩具有先聲奪人的效果時，企業形象自然而然得到提升，比如雀巢咖啡的紅色杯子已經成為一張特殊名片，給人強烈的印象衝擊，讓人愛不釋手。

恰當的色彩為企業創造價值；得體的色彩為個人提升品味，比如在隆重的場合，男士應著深色西裝，而下班後的娛樂時間及約會則可穿淺色、暗格等服裝，展現與眾不同的魅力。在某些場合，比如葬禮不能穿紅色；而喜慶場合，紅色則是非常受歡迎的色彩。

二十一世紀是視覺行銷的年代，無論我們是否願意，都被貼上標籤，影響我們求職就業、職位升遷、事業合作、親情友情、愛情婚姻……別人對你的印象是對你德行的綜合評分，你的德行也就是你的整體形象。德，是自我教育，是內心梳理，是道德觀、價值觀、人生觀、信仰等精神層面的認知，稱為「靜態形象」，也就是內在形象。行，是表現在外的行為規矩，也是德相，表現在言談舉止、儀表風度、待人接物、服飾穿戴，為「動態形象」。

外在形象是內在心境的展現，萬物皆有內外之別，形象也是如此，外在是內在的外化形式，內在是外在的靈魂所在。

形象如此重要，色彩影響我們的形象，用得好就是「幫手」，用不好就成了「殺手」。

在這個快節奏的全球化、資訊化社會中，人有多少時間慢慢瞭解內在品質呢？透過外在形象評估內在品質已經是不爭的事實。

在有限時間內，大量資訊衝擊著頭腦，別人不一定記得你說過什麼，但一定會記住你留給他的最初印象，你的一言一行是最有效的品牌廣告。無論是人際交往還是產品行銷，色彩都有決定性的作用，和諧的色彩搭配賦予整體形象美感。色彩還影響我們的情緒、欲望、健康、性格……**既然顏色能決定商品的命運，讓消費者在「七秒鐘」內決定是否喜歡它，那麼，顏色同樣可以影響個人的命運，讓你潛在的貴人在「七秒鐘」裡決定是否喜歡你。**

每個時刻都可能是轉機，我們要讓自己在最美好的狀態下邂逅貴人。如果你想將「自己」這個產品推向市場，色彩是既便宜又便捷的有效方法，一定要善於運用色彩的神奇力量，因為機會只給你七秒鐘的時間！

服飾色彩表現個人品味，形象總是與命運相關。我們看拿破崙的妻子如何以自己的智慧借助色彩贏回老公。

拿破崙的妻子約瑟芬是集美貌與智慧於一身的女人，她曾得到拿破崙的極度寵愛。當她知道拿破崙愛上別的女人時，不哭不鬧，而是整理好心情積極地面對。她找了恰當的藉口在家中宴請賓客，舉行舞會，並且向拿破崙的新女友發出邀請。當僕人送上邀請函給這個女人時，也順便完成約瑟芬交代的任務——獲知她將訂製什麼顏色的晚禮服出席宴會。

約瑟芬派人將宴會大廳的落地窗簾全部換成墨綠色窗簾。晚宴當晚，她的情敵身穿墨綠色禮服出現在大廳時，消失在一片綠色汪洋中，被眾人議論著品味。約瑟芬則穿了一套乳白色晚禮服，在墨綠色背景的映襯下，像一顆閃閃發光的珍珠，成為全場耀眼的明星，重新贏回拿破崙的心。

科學實驗證明：人的視覺器官在觀察物體最初二十秒內，色彩感覺占 80%，形體感覺占 20%；兩分鐘後，色彩感覺占 60%，形體感覺占 40%；五分鐘後，色彩感覺和形體感覺各占一半，並且這種狀態將持續下去。

不同的色彩使人產生不同的心理反應，而不同的反應在人的腦海中形成不同印象。色彩是人身上首先吸引別人注意力的元素。

改變形象，從改變色彩開始。

改變心情，從改變色彩開始。

改變運氣，還是從改變色彩開始。

伊卉

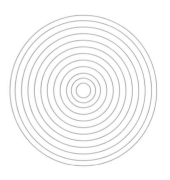

Chapter 1
找出最適合你的顏色，
為自己加分——色彩基因

Chapter 2
麥當勞的紅橙祕密
——色彩能量

Chapter 3
為什麼愛白馬王子？黑馬王子不好嗎？
——色彩祕密

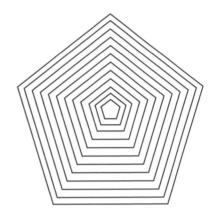

Chapter 4
紫色燈光下的草莓
──色彩特性

Chapter5
沒有醜的顏色，只有搭配不和諧的色彩
──練成色彩高手

Chapter 6
美學的實踐
——色彩顧問

CHAPTER 1

找出最適合你的顏色，為自己加分

——色彩基因

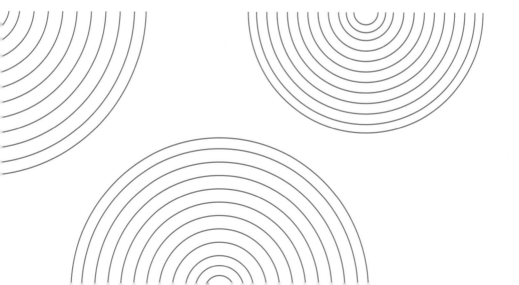

一對夫妻在商場為即將參加的活動挑選服裝，妻子的皮膚偏深。他們同時看上一款很適合妻子氣質的上衣，可是選哪種顏色卻難倒了他們。這款上衣有兩個顏色，一個是玫紅色，另一個是褐紅色。妻子認為自己的膚色偏深，要選亮一點的玫紅色，這樣膚色可以襯托得更亮些，而丈夫認為正因為膚色不白才應該穿褐紅色，不那麼亮也沒那麼張揚。

妻子內心想買玫紅色，但擔心玫紅太亮、褐紅又太暗，試穿後，猶豫不決，服務人員也沒有給專業的建議，只說兩件都好，可以買兩件換著穿。

結果，他們空手而歸。這樣的例子屢見不鮮。

到底什麼顏色適合你？逛街時是否有這樣的困惑？喜歡的未必適合自己。每個人都是與眾不同的，不僅個性如此，相貌、皮膚也是如此。我們先別管什麼顏色適合自己，先認識熟悉又陌生的「自己」吧！

我們裝修房子要先考慮房型和使用功能，思考是否需要調整結構，然後根據房間尺寸和功能再來設計，最後選擇安裝材料。身體這個房子也一樣，你瞭解自己的身體尺寸嗎？不僅是身高、體重，還有比例、膚色等方面。

你是葫蘆形身材還是梨形身材？是冷色膚色還是暖色膚色？註你說你的臀部太寬？是真的寬，還是腰太細或者肩太

窄，所以讓臀部在整體比例中顯得寬呢？你的膚色偏黃是因為你的頭髮染色襯托膚色黃，還是你的服裝顏色不適合而顯得臉色黃，或是真實的膚色就偏黃呢？燈光有沒有影響你的膚色？

你是否曾站在試衣鏡前，穿著貼身衣物好好審視自己的體形比例，在自然光線下觀察自己的膚色、髮色？不要認為這是個複雜的過程，這是完成目標前的工作計畫，只有好的計畫和方法，才會事半功倍。

影響整體形象的因素有色彩、體形、儀態、款式、風格等。

首先思考，我們買衣服是為誰買？為自己？為老公？為成功的形象？為孩子？可是，我們多數是為衣櫥裡的「褲子」買上衣，為「上衣」買絲巾，甚至為從沒穿過的一雙鞋、一條項鍊去找可以搭配的服裝，最後配了全身服裝，穿了一段時間後發現，如果想換一件上衣，卻很難從現有的衣服中挑到合適的。

註：如果你對 Chapter1、2 的專有名詞有疑惑，建議可以先參閱 Chapter3 的內容。

服裝穿在自己身上，「你對自己的身形和膚色瞭解多少」才是主題，而不是以搭配衣櫃裡的衣服為目的。裝扮是為你這個「人」服務的，因此，你的頭髮、眼鏡、服裝、配飾和鞋、包都是為你服務

的道具，它們不僅能遮羞避寒，更能提升品味。

我們透過觀察人的外在穿著，評估他的社會地位、性格、年齡……所以，想塑造成功形象，首先要認識自己，接納自己。接下來，我要向你推薦色彩基因，色彩基因不僅能快速建立形象，更重要的是，你可以用在居家布置，以及工作生活中面臨的選色、配色，適合沒有任何色彩美學基礎的一般大眾使用。

色彩也有基因

「色彩基因」在當今心理學界以及國際服飾界都是十分熱門的課題，瑞士人約翰內斯 · 伊登（Johannes Itten）在教學過程中，由學生的人體繪畫作品產生靈感，提出主

觀色理論，並在一九六一年《色彩的藝術》中提出色彩基因。在伊登的主觀色彩啟示下，一九八〇年代初，美國心理醫生卡洛爾・傑克遜（Carroll Jackson）女士發現服裝色彩會影響人的心情，後來提出「每個人都具有個人色彩」，即色彩基因理論，是全新的色彩應用規律，也是西方色彩設計和色彩行銷技巧研究的重要依據之一。

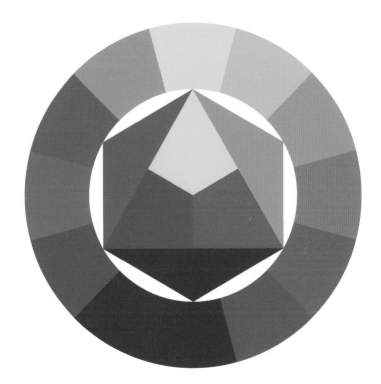

▲ 伊登發明了色相環，成為現今色彩理論發展的基礎

　　色彩基因理論迅速風靡歐美及日本，對人的整體形象具有重要意義，廣泛應用於個人色彩、商業色彩、產品色彩、環境色彩等領域，引發各行各業色彩應用技術的巨大進步，並為許多國家帶來翻天覆地的色彩變革。由此誕生的色彩諮詢顧問，也逐漸成為提升生活品味不可或缺的專門行業。

　　在此之前，色彩學的理論與實踐，好像只和美術、服裝設計等相關人員有關。在實際生活中，很少有專門的理論提及個人與色彩學的關係。

　　色彩基因理論解決了這一難題，將一百多種常用的色彩分為春、夏、秋、冬四大系列，讓各個系列中的色彩和諧搭配，所以也叫「色彩季節理論」。

　　這個理論針對人的膚色、髮色和瞳孔色等自然生理色特徵進行分析，按照四季特點分類並命名，指導我們找到最適合自己的色彩系列，並教會人們如何完成服飾化妝。然後，根據人的面貌、形體和性格特徵及職業，發掘最適合的款式風格，提供服飾、配件、鞋、帽等搭配。

　　如今，從個人色彩形象設計到四季流行色，從商品色彩設計到商店服飾貨品陳列，從企業色彩形象設計到城市環境規劃，色彩季節理論已深入眾多領域。

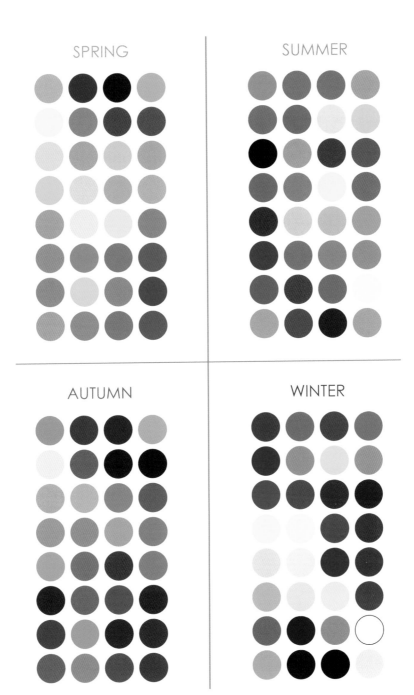

▲ 基因色彩分類圖，更直接地感受色彩搭配的效果

色彩基因如何分類？

　　人的身體色有冷暖之分。我們黃種人當然是暖色了！每個人的膚色都存在主導支配性的色彩，也就是 Dominant colors（主色），後面簡稱為 DC。人的膚色從色相上區分，可以分為 YDC 和 BDC 兩種類型，Y 就是 Yellow（黃色）的英文縮寫，B 是 Blue（藍色）的英文縮寫，黃色和藍色是兩種冷暖不同色調的基色。YDC 是以黃色為基調的皮膚，即暖色調皮膚；而 BDC 則是以藍色為基調的皮膚，即冷色調皮膚。

　　如何界定冷暖呢？比如，一個是金髮碧眼的芭比娃娃，另一個是白皮膚、黑頭髮、黑眼睛的白雪公主，從色彩上說就是兩種色彩風格。黃頭髮、褐色眼睛的芭比娃娃是暖色膚色，屬於明亮淺淡的感覺，所以她的服裝多是以黃色

▲ 人的膚色可分為 YDC 和 BDC 兩種類型

為底的各種明亮淺淡的色彩；白雪公主是冷色膚色，服裝以寶藍、大紅、玫瑰紫等色彩較多，她的頭髮和眼睛很黑，和白皙的皮膚形成鮮明對比，所以服裝以及髮飾用純度稍高的色彩和頭髮、臉部的色彩平衡，如果運用過於輕柔淺淡的顏色做為服裝色，就給人不和諧的感覺。

色彩基因的冷暖基調不會輕易發生改變，就像我們的性格和血型。就算皮膚曬黑，也是明度（色彩的明亮程度）上的變化，而不會改變冷暖基調。

當然，以藍色或黃色為底調的顏色，不僅是藍色或黃色，還有各種顏色，但記住，色彩的冷暖都是相對的。

色彩基因除了在冷暖色相上分，還會區分深淺、豔濁。將膚色以季節名稱命名分為四種類型，春、秋類型的人屬於暖色系；夏、冬類型的人屬於冷色系。

診斷我的基因色

　　頭髮、皮膚、瞳孔、紅暈等，這些與生俱來的色彩決定我們是屬於 BDC 還是 YDC 類型的人。想知道自己的 DC 嗎？請根據個人特質回答下列問題，每組題目只能單選。測試時以客觀的心態選擇，以達到準確性。

以下測試適用於女性

PART
1

1. 膚色較白 請繼續選擇 4、6、7、8 項

2. 一般膚色或偏黃 請繼續選擇 4、5、7、8 項

3. 膚色較黑或暗沉 請繼續選擇 4、5、6 項

PART 2

4. 眼睛是大而圓的雙眼皮 請繼續選擇 9、11 項

5. 眼睛是柔和的內雙 請繼續選擇 10、12 項

6. 眼睛是單眼皮 請繼續選擇 9、11、12 項

7. 眼睛是凹陷的下塌眼 請繼續選擇 11、12 項

8. 眼睛是浮腫的泡眼 請繼續選擇 12、14、15 項

PART 3

9. 五官年輕可愛細緻 請繼續選擇 13、14、15 項

10. 五官線條清秀斯文 請繼續選擇 13、14、15 項

11. 五官立體出色 請繼續選擇 13、14、15、16 項

12. 五官柔和並具有古典味 請繼續選擇 14、15 項

PART 4

13. 身材玲瓏嬌小 請繼續選擇 17、19 項

14. 身材適中勻稱 請繼續選擇 18、19 項

15. 身材高眺 請繼續選擇 17、19 項

16. 身材高大健碩 請繼續選擇 18、20 項

PART 5

17. 上半身均勻，腰部纖細，臀及大腿容易發胖

請繼續選擇 21、23 項

18. 屬於西洋梨形，腰、小腹、臀較易發胖

請繼續選擇 20、22 項

19. 骨架勻稱，不易發胖或胖瘦明顯 請繼續選擇 21、22 項

20. 骨架較大，胖瘦皆勻稱】請繼續選擇 22、24 項

PART 6

21. 使用 K 金飾品最出色 請繼續選擇 25 項

22. 使用銀質飾品看起來柔和 請繼續選擇 26 項

23. 戴黃金飾品愈戴愈漂亮 請繼續選擇 25 項

24. 戴白金或 K 金飾品，整個人更明亮 請繼續選擇 26 項

PART 7

25. 妳是屬於暖色系的人 請繼續選擇 27、28 項

26. 妳是屬於寒色系的人 請繼續選擇 29、30 項

27

穿著粉色系的服裝
看起來最順眼

妳是春季型人

28

穿著咖啡或大地色系的服裝
最能表現自己的風格

妳是秋季型人

29

穿著水藍、粉紅之類
清淡色系的服裝，
膚色看起來很乾淨

妳是夏季型人

30

黑、灰、白及鮮豔的色彩，
最能表現自己的特色

妳是冬季型人

以下測試適用於男性

PART
1

1. 膚色較白 請繼續選擇 4、5 項

2. 一般膚色或偏黃 請繼續選擇 5、6 項

3. 膚色較黑或暗沉 請繼續選擇 5、6 項

PART
2

4. 不易晒黑，晒黑後顯得髒髒的 請繼續選擇 8、9、11 項

5. 容易晒黑，也很快變白 請繼續選擇 7、8、9、11 項

6. 容易晒黑，但不容易變白 請繼續選擇 8、9、10、11 項

PART
3

7. **眼睛是柔和的內雙** 請繼續選擇 13、14、15 項

8. **眼睛是有神的單眼皮** 請繼續選擇 12、14、15 項

9. **眼睛是大而圓的雙眼皮** 請繼續選擇 12、13、15 項

10. **眼睛是凹陷的下塌眼** 請繼續選擇 12、15 項

11. **眼睛是浮腫的泡眼** 請繼續選擇 13、14、15 項

PART
4

12. **五官立體出色** 請繼續選擇 16、17、18 項

13. **五官線條出色斯文** 請繼續選擇 16、18、19 項

14. **五官年輕可愛具活力** 請繼續選擇 16、18、19 項

15. **五官柔和並具有古典味** 請繼續選擇 16、18、19 項

PART
5

16. **身材適中勻稱** 請繼續選擇 20、21、22 項

17. **身材高眺修長** 請繼續選擇 21、23 項

18. **身材矮小瘦弱** 請繼續選擇 20、22 項

19. **身材高大魁梧** 請繼續選擇 21、22 項

PART
6

20. 使用 K 金飾品比較順眼 請繼續選擇 24 項

21. 戴白金飾品整個人看起來較出色 請繼續選擇 25 項

22. 使用銀質飾品最能表現自己的風格 請繼續選擇 25 項

23. 戴黃金飾品愈戴愈光彩 請繼續選擇 24 項

PART
7

24. 你是屬於暖色系的人 請繼續選擇 26、28 項

25. 你是屬於寒色系的人 請繼續選擇 27、29 項

26

穿著淡彩色系的
服裝較協調

你是春季型人

27

穿著清爽的淡藍、白色、
深藍的服裝比較精神

你是夏季型人

28

穿著卡其色系或大地色系的
服裝最好看

你是秋季型人

29

適合黑、灰、白、
深藍之類的色彩

你是冬季型人

春季型人
代表人物 × 林志玲

▶ **膚色**：象牙白、杏桃紅、杏黃、淺金褐
▶ **眸色**：黑褐、深褐、金褐、淺褐
▶ **髮色**：深褐、黑褐、褐、帶褐的銀白

　　春季型人大多擁有一雙明亮的眼睛，瞳孔以淺棕色居多，頭髮微黃而且柔軟，如果配上紅潤的臉龐，給人充滿活力的感覺。在所有類型中，春季型人永遠讓人覺得年輕、活潑、亮麗，彷彿春天姹紫嫣紅的鮮花。

　　春季型人屬於暖色系的人，適合穿著以黃色為主色調的明亮、鮮豔、輕快的顏色。在全身色彩搭配上，最適合在主色與點綴色之間運用對比。這種對比和明亮的眼睛能形成靈動的感覺，適合佩戴有光澤、明亮的黃金飾品。

　　注意，春季型人千萬不要讓那些厚重的顏色蓋住自己的光彩。

夏季型人
代表人物 ✕ 劉亦菲

▶ **膚色**：粉紅、灰褐、粉褐、青褐、灰暗紅
▶ **眸色**：黑褐、深褐、粉褐、灰褐
▶ **髮色**：灰黑、煙灰、深褐、黑褐、灰褐、銀白

　　夏季型的女性擁有一雙水汪汪的溫和眼睛，流露出無限柔情，輕柔的黑髮把女性的柔美演繹得淋漓盡致。當夏季型人從遠處款款走來，就帶來清麗雅致的風韻，如同一幅水彩畫，極富女人味。

　　夏季型人屬於冷色系的人，穿著服裝顏色以輕柔淡雅為宜。為了不破壞夏季型人獨有的親切溫和感，色彩搭配上應避免過度反差和強烈對比，最好在相同色系或相鄰色系中進行濃淡搭配，這樣可以表現夏季型人的嫻淑與品味。最適合的色彩為藍、紫色調，不適合有光澤、深重、純正的顏色，適合輕柔、含混的淡色。

秋季型人
代表人物 × 楊紫瓊

▶ **膚色：** 象牙白、杏桃紅、杏黃、蜜糖、褐、金黃
▶ **眸色：** 黑褐、深褐、金褐、淺褐
▶ **髮色：** 深鐵灰、深褐、黑褐、褐、帶褐的銀白

　　秋季型人擁有一雙沉穩的目光，臉上很少有紅暈，舉止成熟穩重，再配上深棕色頭髮，是四季型人中最成熟華貴的代表。

　　秋季型人屬於暖色系的人，適合沉穩厚重、以金色為主色的暖色調顏色，愈渾厚的顏色愈能襯托出秋季型人勻整的膚質。象徵大自然豐收色彩的金色、綠色可以讓秋季型人自信地表現出高雅氣質。色彩搭配上，不適合強烈對比的色彩，只有在相同色系或相鄰色系中進行濃淡搭配，才能烘托出秋季型人的穩重與華麗。

冬季型人
代表人物 × 范冰冰

- ▶ **膚色**：青白、青白微粉、青褐、青黃、青橄欖
- ▶ **眸色**：黑、褐、深褐
- ▶ **髮色**：黑、黑褐、深灰褐、銀白

　　冬季型人是東方女性的代表形象，擁有一頭優質的黑髮以及銳利有神的眼睛，只有純正、飽和的色彩才能裝扮出協調的完美形象，演繹出幹練、豔麗的特質。

　　冬季型人屬於冷色系的人，適合穿純正顏色及有光澤感的衣服，同時突出強烈對比。含混不清的混合色與冬季型人天生的膚色特徵不相配，他們的獨到之處是可以盡情運用多種純正色彩來裝扮自己。

四季型人配色法

明亮的春季型人

如果你是春季型人，適合以下色群。

▍選色重點

　適合黃色為主調的各種明亮、輕柔的顏色。在選擇黃色、橙色時可放寬尺碼，而選擇藍色及紫色時要選明亮而偏黃調的藍或紫。

▍基礎用色（指大衣、套裝、鞋包及職業服裝常用色）

春季型人最佳基礎用色：不同深淺的駝色、棕色、米色及偏黃的暖灰色。

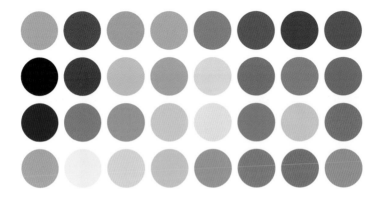

▲ 春季型人適合色彩示意圖

黑白灰色：因春季型人的共同點是適合中明度以上的暖色，因此，最佳白色為泛黃的象牙白；灰色則選擇帶黃色調及明亮感的淺暖灰和中暖灰；而黑色對春季型人來說有些沉重，所以在穿著黑色服裝時，最好縮小黑色面積或放在下半身穿著，上衣用最佳色搭配。

粉色：偏黃的杏粉、鮭魚粉、桃粉色。

紅色：明亮的橘紅、輕快的橙紅。

橙色：所有明亮而柔和的橙色。

黃色：所有明亮而柔和的黃色。

綠色：淡黃綠、嫩綠色。

藍色：中明亮以上偏黃的綠松石藍。

紫色：明亮鮮豔而清澈的紫。

金屬色：淺金色，如 18K 金。

▎彩妝用色

眉筆：淺棕色、咖啡色。

眼影：橙色、淺金色、黃綠色、綠松石藍、淺駝色、杏粉色。

口紅：珊瑚粉、橘紅色、橙紅色。

腮紅：珊瑚粉或杏粉色。

指甲油：橘紅色、淺金色、杏色、橙色、黃綠色、鮭魚粉。

粉底：象牙色。

染髮用色

　　因春季型人屬於暖色調類型，因此在染髮的色相上傾向於棕黃色、金色及偏橘的紅色。（由於每個人的眼球色及眉毛深淺度不同，選擇相同色相時需調整明度。）

經典配色

　　淺駝色＋黃綠色；淺黃色＋黃綠色；橘紅色＋清金色；淺杏色＋淺綠松石色。

配件顏色

飾品用色：適合明亮及有光澤感的黃金飾品，如 14K 金、18K 金、綠松石、瑪瑙、象牙、粉色珍珠、明亮的暖色水晶等。

一般眼鏡：鏡框適合淡金色框、不太深的玳瑁框或其他有春天屬性色彩的鏡框；鏡片除了透明的之外，還可以選擇帶有淡褐色、藍色或輕而乾淨的紫色鏡片，以上色彩皆不宜太深。

太陽眼鏡：鏡框比鏡片重要。鏡框的色彩只要為春天屬性色彩皆可，若為黑色或深褐色，則建議用 K 金或寶石點綴。

皮包：基礎皮包以棕褐色、黑色、象牙白、海軍藍最易搭配。

皮帶：皮帶頭以金色最好搭配。

鞋子：鞋子建議先買中性色，之後再添加其他春季色群顏色的鞋子。適合的中性色有棕褐色、黑色、象牙白、海軍藍。

清爽的夏季型人

如果你是夏季型人，適合以下色群。

▌選色重點

適合藍色為主色調的各種明亮顏色。在選擇藍色、紫色時可放寬尺碼，而在選擇黃色及棕色時則需選明亮而偏藍色調的黃或帶玫瑰色的棕色。

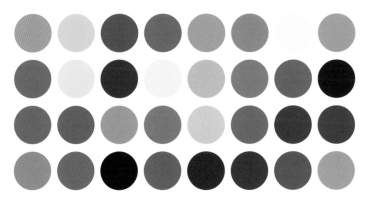

▲ 夏季型人適合色彩示意圖

▍ 基礎用色

夏季型人最佳基礎用色：不同深淺的藍灰色、灰藍色、灰色等。

黑白灰色：夏季型人的共同點是適合中明度以上的冷色，因此最佳的白色為柔和的乳白色；灰色則選擇中明度到中低明度之間的灰；而黑色對夏季型人來說有些沉重，所以穿著黑色服裝時最好縮小黑色的面積或用最佳色上衣搭配。

粉色：偏黃的杏粉、鮭魚粉、桃粉色；偏紫的淡粉色、玫瑰粉色。

紅色：明媚的玫瑰紅、紫紅、藍紅。

橙色：橙色不是冷色調人的最佳選擇，因此在選擇時一定要選最適合自己明度及彩度（色彩的鮮艷程度）的橙色，比如降低純度、提高明度，選用色調很淺的橙。

黃色：帶藍調的淺藍黃色，也就是濃度不高的黃、淺淺淡淡的黃。

綠色：清水綠、雲杉綠、淺正綠。

藍色：天空藍、紫藍、灰藍。

紫色：各種中明度以上的紫。

金屬色：銀色、銀灰色。

▌彩妝用色

眉筆：深灰、灰黑色。

眼影：淡粉色、淡紫色、淡藍色、銀灰色、青水綠。

口紅：淡粉、粉色、玫瑰紅。

腮紅：粉色、玫瑰紅。

指甲油：銀色、銀灰色、淺紫色、淡粉色、玫瑰紅、紫色、
紫紅色。

粉底：米色、冷粉色。

▌染髮用色

夏季型人屬於冷色調的類型，多擁有自然柔黑的髮色，和柔和的夏季膚色很和諧。為了增加時尚感，如果全頭染髮，可染暗紫色、酒紅色等，局部染則傾向藍紫色。

▌經典配色

淡藍色＋粉紅色；淺灰色＋粉紅色；淺灰藍＋深藍灰；深紫＋粉紫。

▌配件顏色

飾品用色：以亮銀及白金為主色調，也適合色調中有明亮
感的水晶、藍寶石、乳白珍珠等。迴避黃金類

及銅製品等飾品。

一般眼鏡：適合銀色系框、白金框、灰色框、灰褐色框、灰藍色框或其他夏季屬性色彩的鏡框。如果是黑色鏡框，最好根據氣質選擇粗細；鏡片除了透明鏡片外，還可以選擇玫瑰色、紫色調、藍色調或灰色調的鏡片。

太陽眼鏡：鏡框的色彩只要是夏季屬性色彩皆可，若為黑色或深褐色，建議銀、白金或寶石點綴。鏡片可以選擇玫瑰色、紫色調、藍色調或灰色調。

皮包：基礎皮包以黑色、灰色、牛奶白、海軍藍、褐色系最易搭配。

皮帶：皮帶頭以銀色最易搭配。

鞋子：鞋子建議先買中性色，之後再添加色彩群中其他色彩。適合的中性色有黑色、灰色、牛奶白、海軍藍、褐色系。

華麗的秋季型人

如果你是秋季型人，適合以下色群。

▌選色重點

適合橙色為主色調的各種濃郁、華麗的暖色。選擇黃色、橙色時可放寬尺碼，而在選擇藍色及紫色時，則需選擇濃重而偏黃色調的藍或紫。

▌基礎用色

秋季型人最佳基礎用色：駝色、棕色、咖啡色、橄欖綠等。

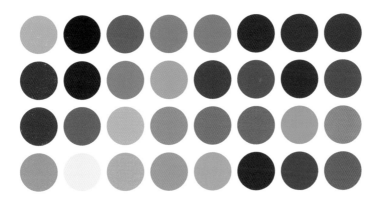

▲ 秋季型人適合色彩示意圖

黑白灰色：因秋季型人都適合中低明度以上的暖色，因此，
　　　　　最佳白色為泛黃的牡蠣白；灰色並不是秋季型的
　　　　　最佳選擇，建議選擇偏卡其色的灰色；黑色對
　　　　　於秋季型人來說要穿得更出彩，建議與金黃色、
　　　　　南瓜色或深桃色搭配。

粉色：偏深的鮭魚粉、偏黃的杏粉、深桃色。

紅色：鐵鏽紅、橙紅、酒紅、褐紅色。

橙色：中明度以下濃郁感強的橙色。

黃色：中明度以下濃郁感強的黃色。

綠色：中明度以下偏黃的綠色，如苔綠色、青銅色、葡萄綠、
　　　　灰綠色等。

藍色：偏黃的孔雀藍。

紫色：茄紫色。

金屬色：24K 金色。

▍彩妝用色

眉筆：淺棕色、咖啡色。

眼影：咖啡色、橙色、淺金色、
　　　　黃綠色、淺駝色、杏粉色。

口紅：鐵鏽紅、橙紅色、金橙色。

腮紅：磚紅色、杏粉色。

指甲油：鐵鏽紅、橙紅色、金色、苔綠色、茄紫色。

粉底：象牙色。

▎染髮用色

　　因秋季型人都屬於中低明度以下的暖色調類型，因此，在染髮的明度（色度）上需要深重一些，同時色相上也傾向咖啡色系及棕紅色系。如整頭染可選用栗色、金銅色；如局部染可選用橘色。

▎經典配色

　　芥末黃＋苔綠色；咖啡色＋鐵鏽紅；橙色＋青銅色；南瓜色＋孔雀藍。

▎配件顏色

飾品用色：以濃重的金色調及大自然的泥土色調為主，如瑪瑙、象牙、綠松石、銅質品、木製品等飾品。

一般眼鏡：鏡框適合金框、銅框、玳瑁框或其他秋季屬性

色彩的鏡框；鏡片除了透明鏡片外，還可以選擇帶有褐色或綠色調的鏡片。

太陽眼鏡： 鏡框的色彩只要為秋季屬性色彩皆可，若為黑色，建議用 K 金或寶石點綴設計，鏡片則以帶有褐色或綠色調的鏡片為佳。

皮包： 基礎皮包以棕褐色系、橄欖綠、乳白色最易搭配。

皮帶： 皮帶頭以金色、銅色最易搭配。

鞋子： 建議先買中性色，之後再添加色群中其他色彩，適合的中性色有任意棕、褐色系、橄欖色、乳白色。

清麗的冬季型人

如果你是冬季型人，適合以下色群。

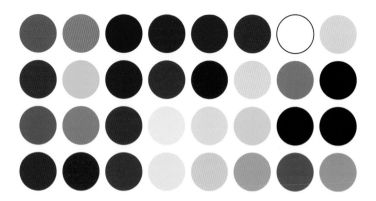

▲ 冬季型人適合色彩示意圖

選色重點

適合藍紫色為主色調的各種清澈而豔麗的顏色。在選擇藍色、紫色時可放寬範圍,而在選擇黃色及棕色時則需留意顏色純正,如檸檬黃或黑棕色。

基礎用色

冬季型人最佳基礎用色:冬季型人最佳用色是淺灰色、中灰色、炭灰色、黑色及海軍藍等。

黑白灰色:因冬季型人適合中明度以下豔麗的顏色,因此,最佳白色為純白色;灰色則選擇中明度以下的純灰色;冬季型人屬於對比感強的類型,因此是四季型中能把黑色穿到極致的人,首選純黑時,最好能與其他豔麗的顏色進行搭配,如檸檬黃、藍紅色等。

粉色:紫粉色、玫瑰粉色。

紅色:純正的藍紅、酒紅、深紫紅。

橙色:橙色並不是冷色調人最佳的選擇,因此一定要選擇純正而不帶有任何灰舊感的橙色。

黃色:檸檬黃。

綠色:聖誕綠、正綠。

藍色：皇家藍、紫藍、中國藍。

紫色：各種中明度以下純正的紫色。

金屬色：銀色、銀灰色。

▌ 彩妝用色

眉筆：黑色、黑灰色。

眼影：冰粉色、冰紫色、淺正綠、寶石藍、深紫色。

口紅：玫瑰紅、藍紅、深酒紅。

腮紅：深深淺淺的玫瑰紅。

指甲油：珍珠白、純白色、黑色、銀灰色、紫色、紫紅色、
　　　　　玫瑰紅、藍紅色、寶石藍。

粉底：冷粉色。

▌ 染髮用色

　　因冬季型人屬於純度高的冷色調類型，因此，髮色可選擇搭配高純度顏色，同時色相上也傾向藍紫色系。

▍經典配色

　　黑色＋檸檬黃；炭灰色＋倒掛金鐘花的紫；皇家藍＋檸檬黃；正綠色＋純白色。

▍配件顏色

飾品用色：顏色以亮銀及白金為主色調，也非常適合冷色調中色彩純正的水晶、藍寶石、綠寶石等。迴避黃金類及銅製品等飾品。

一般眼鏡：鏡框適合白金框、黑框、深褐色或其他冬季屬性色彩的鏡框；鏡片除了透明鏡片外，還可以選擇玫瑰色、紫色調、藍色調或灰色調的鏡片。

太陽眼鏡：鏡框的色彩為冬季屬性色彩皆可。鏡片可以選擇玫瑰色、紫色調、藍色調或灰色調的鏡片。

皮包：基礎皮包以黑色、灰色、海軍藍、酒紅、深咖啡色、白色最易搭配。

皮帶：皮帶頭以銀色最易搭配。

鞋子：鞋子建議先買中性色，之後再添加其他色彩的鞋子。適合的中性色有黑色、灰色、海軍藍、酒紅、深咖啡色、白色。

髮色

　　膚色與頭髮的顏色如果不搭配，就會出現適得其反的效果。很多女生頭髮染了不適合的顏色，像戴了不自然的假髮，臉色變得難看。絕大多數人的天然髮色就是最適合自己的髮色，這是基因決定的。為了不那麼沉悶，想改變髮色可以根據自己的色彩基因決定，並且考慮體形和職業特點。

　　亞洲人髮色多為褐色和深棕色、柔黑色，與黃色皮膚反差並不大。如果你是 BDC 型的人，且膚色偏暗，適合的染髮色彩為暗的深酒紅或偏紅的栗色。YDC 型的人可以考慮偏黃的深栗色、銅棕色。

膚色明度愈高，駕馭染髮色彩的能力愈強，但要考慮與眉眼色彩的和諧性。

另外，若注重商務形象，頭髮適合黑色、深棕色，愈自然愈好，以展現高雅穩重的印象。從事演藝、藝術、造型設計行業的人，髮色可以適當張揚或跳躍，表現時尚和與眾不同的個性。如果要應付兩種場合，可以掀起表面頭髮，將裡面的頭髮片染或挑染。在商務場合時，髮色為自然髮色；在時尚場合時，可運用造型產品調整成富有活力感的髮型，染過的髮色就會自然展現出來，也能選擇可洗的一次性染髮產品。

個子不高的人可以運用髮色吸引人的視線上移，中老年人也可以運用時尚感的髮型和有層次感的髮色來減齡。但一定要注意，千萬不要將頭髮染成豔麗的顏色，卻總是穿著黑色衣服，頂著一張素臉，那可是明明白白地告訴大家「我不會打扮」。

妝色

自認為化妝不好看的人來說，化妝的技巧很重要，尤其是用色，用色不和諧便會弄巧成拙。我們不是在白紙上作畫，而是在有顏色的紙上作畫，所以，同樣的彩妝在不同膚色上，效果一定不同。

　　粉底做為背景色，是所有彩妝的根本。另外，日常護膚保濕不容忽視，皮膚的質感也影響化妝效果。適合的粉底配合正確手法，可以讓膚色晶瑩剔透，散發出自然的感覺；不適合的粉底用在臉上，臉色會像蒙上了一層霧，不夠清透。

　　粉底不是「改變」膚色，而是「調整」膚色，所以，一定要挑選適合自己「皮膚色彩屬性」的粉底，尋找與膚色深度相近的顏色。選購粉底時，不要試擦在手背和臉頰處，應該均勻塗抹在耳垂和下頜的銜接部位，並在接近自然光的光線下觀察，如果感覺十分融合，幾乎看不出擦了粉底，這個粉底就適合你。

　　YDC 人的眼線和眉筆多是深淺不同的棕色（這裡說的是自然妝，年輕時尚一族的誇張大眼妝是用黑色眼線完成

的），眼影則以暖色的咖啡色、黃色、金色、松石藍等深淺不一的色彩為主，這樣可以呼應服裝色彩。BDC 人的眼線和眉筆以深灰和黑棕色為主，眼影以銀灰、寶藍、紫色、玫紅等深淺不一的色彩為主。

妝容要自然，不要讓彩妝的色彩太豔麗，所以在挑選彩妝時一定要試用，才知道容不容易上妝。

挑選腮紅、口紅等也是一樣的道理。YDC 的人用磚紅、褐紅、橘紅、杏粉色，BDC 的人可以用玫瑰紅、紫紅、淺粉、酒紅等顏色。口紅挑選時一定在自己的唇上試，以看起來自然、不突兀為標準（造型裝另當別論），盡量考慮自己的膚色和場合需要來選色，不要僅考慮購買當天的服裝。衣服每天換，而皮膚不會換，場合也有限，這樣考慮的話，可以增加口紅的使用率，不會出現「擁有很多支口紅，但每支都用不完」的狀況。

指甲油

「手是女人的第二張臉」，手的美醜對女性非常重要。根據科學研究，對女性第一印象中，手占很大的比例，是表現個人品味的重要層面。

伸出漂亮的手和手指是傳達個人修養和表現自我的方式。我們依賴手完成各種社交禮儀動作，所以許多人都非常重

視手指。近年來，指
甲護理大受歡迎，指
甲護理得好，能將手
映襯得很美。所以，
我們需要和自己相稱
的指甲油。

　　適合你的指甲油顏
色是什麼呢？我們還
是需要依據 Y/B 色彩
理論來分析。比如金色、鮭肉色、杏粉色適合 YDC 人的膚
色，紫色、藍色、偏紫的粉紅色適合 BDC 人的膚色。YDC
的人如果很想用紫色，就在紫色上面再加一層金粉，或配
上黃色圖案，加強暖色感覺。

色彩在形象中的靈活運用

總有一種色彩，一生喜愛

　　人的性格就像色彩的性格一樣，有的如紅色，活潑、熱
情；有的如黃色，聰明伶俐；有的如藍色，嚴謹穩重；有
的如綠色，隨和親切……因此有人將性格用紅、黃、藍、
綠來命名並分類。

紅色性格的人表現欲強、熱情洋溢、表達能力強、好交際、健談並幽默、待人真誠、對待工作積極主動、充滿幹勁並富有創造性。

黃色性格的人意志堅強、積極進取、好勝、獨立、自信，遇到困難不易氣餒、不情緒化，是天生的領導者，對待工作以目標為導向、有整體觀念，善於管理，行動迅速有效。

藍色性格的人做事深思熟慮、講原則、責任心強、敏感、謙和、善於分析，對待工作有組織有條理、高標準嚴要求、在乎細節、善始善終，是完美主義者。

綠色性格的人寬容、接受性強、有合作精神、幽默、豁達、適應性強，面對壓力積極尋求容易的解決方法，善於調解問題、避免衝突。

與紅色性格的人在一起會很快樂，可以交到更多朋友；與綠色性格的人在一起，可以愉悅輕鬆地談心；與藍色性格的人在一起，可以學習管理統籌；與黃色性格的人在一起，可以增強行動力。

在人生的不同階段，我們可能鍾情於不同顏色，但總有一種顏色是內心深處一直喜愛的，它代表著深層的含義，以下是喜歡不同顏色的人的性格特點和適合職業。

喜歡的顏色	性格特點	適合職業
紅色	外向、行動力強、敢於冒險、具有國際觀、適合創業、熱情、衝動、樂觀積極、心直口快、易情緒化、易發生一夜情。	創業者、投資者、政治家與藝術相關的行業
粉紅	心思細膩，重感情，心靈脆弱，易受傷。男性有責任感，女性性情溫和，氣質優雅。	教師、美容師、裁縫、時裝設計師、平面設計、廚師、作家等
橙色	外向、反應靈敏、健談、開朗、健康、有活力、人緣好，是社交高手，但是受冷落會很不高興，獨處時會痛苦，因太社會化，所以不容易走入婚姻。	市場推廣、傳媒等
黃色	幽默、人緣好、愛冒險、喜歡新奇事物、心思細密、關心人，但因有時會逃避責任，易造成華而不實的印象。	經商、色彩分析師、顧問等
綠色	誠實謙虛、節制、人緣好、道德感強、率真善良、循規蹈矩，但容易被人利用。	教師、醫生、科學家等
黃綠	性格溫和順從、靈活、有包容心、積極、能圓融貫通。	教師、醫生、科學家等
藍色	感性但深思熟慮、保守、有毅力、謹言慎行、但獨善其身、自以為是，善於自我辯護，善理財。男性在性方面需求強，女性會經營自己的生活。	理財顧問、教師、律師、法官、立法者、企業經理等
天藍色	有藝術氣質和創造力、善於溝通表達，在乎自己的情緒，有時過於自我。	理財顧問、教師、律師、法官、立法者、企業經理等
紫色	深謀遠慮、浪漫、感受力強，尤其是女性，會散發高貴迷人的魅力，但過於感性，容易令人捉摸不透，無法融入世俗生活。	藝術研究工作者、靈性工作等

淡紫色	顧影自憐、平靜、安寧、不好爭鬥、主張和平，有藝術家氣質，有時給人孤傲和狂妄自大的印象。	藝術研究工作者、靈性工作者等
白色	矜持自愛，女性則不會太依賴男性，理想主義者、自傲、較孤僻，但渴望關注，有晚婚的傾向，但婚後顧家。	造型師、美容化妝師、企業家、政治家等
黑色	有一定影響力，但缺少親和力，一部分人過分自信，認為誰都不能駕馭自己，另一部分人則缺乏自信，需要把自己隱藏在黑色之下。	運動員、造型師、設計師等
灰色	中庸、平和、不願冒險、不喜衝突、處世認真謹慎、自制力強，但太易妥協，容易忽略自己內心的需要。	稅務員、祕書、會計、教師、文字編輯
咖啡色	因為是降低了明度和純度的橙色，所以既有橙色的積極又降低了橙色的不穩定感。有度量、腳踏實地、情緒穩定、有安定感、有責任心、有同情心、忠厚老實、為人正直、信守承諾、做事善始善終，但是拙於言辭，不擅表達自己。	公務員、護士等

女性一定喜歡夢幻色彩？

　　色彩有豐富的表現力，透過不同色彩搭配，可以表達出不同的性別特徵，這是心理學意義的特徵。經過長期社會發展，人賦予了色彩性別意義，往往根據他人對色彩的喜好類型來區分或強化對方的性別。

　　不同性別的人對色彩的喜好不同，也偏向使用某類色彩。通常男性較喜愛冷色與明度低的色彩；而女性較喜愛暖色與明度高的色彩。

　　說起男性，就會有剛強、果斷、勇猛、堅韌帥氣、英俊瀟灑、堅毅、義氣、正直、正義感強、強壯、豪放等印象。這樣的印象在視覺上採用灰色系列、深色系列、對比強烈的色彩是比較可行的，較少用淺淡的色彩和對比不明顯的色彩。

　　對於女性，社會的普遍印象是柔美、嬌媚、亭亭玉立、性感、優雅等，所以女性色彩一般用比較柔和、親切、溫順、雅致、明亮等色調。比如紫色，無論深淺如何都具有女性魅力，紫色的華麗、高貴和神祕是其他顏色所不能及，同時也具有強烈的欲望感。而淺藍色、粉紅色也是設計師經常採用的女性流行色，給人柔美、祥和、博愛的感覺，讓你有情不自禁想瞭解、感受的想法。

女性的優雅與柔媚，需要夢幻般的色調來表現，如淡藍色、淡綠色、高雅的淡灰系列，淡黃色、淡紅色也是很多女性喜愛的顏色。女性多少有些幻想氣質，羅曼蒂克的色彩往往最能觸動她們敏感的神經。而深淺不同的褐色系列，可表達女性的睿智和知性美。

透過兩性的色彩對比，發現紅色系多具有溫暖的女性氣質，為女性偏愛；而藍色系由於低沉堅硬的特性，讓人聯想到男性特徵，不難理解為什麼男性偏好藍色。

一般來說，男性多用穩重沉著的色彩，色彩變化不大；女性則多用華美鮮豔的色彩，變化萬千。但是近幾年來，男女服裝用色的距離愈來愈接近，經常看到女裝男性化和男裝女性化的情況，這是社會進步的表現，說明人們的包容心寬大，社會多元化。

隨著年齡會改變對色彩的喜好嗎？

不同的年齡對色彩的喜愛是不同的，而且，不同年齡所適合的色彩也不同，所以考慮服裝配色時，應針對不同對象進行個性化分析。

幼年時期

孩子對色彩的認識剛剛開始，最能接受鮮豔奪目的色彩，

大人們也盡可能地打扮他們，因此色彩往往是活潑嬌嫩的。

青年時期

青年人對色彩要求鮮豔、明快、活潑、對比強，以適應他們單純、直觀、活潑的心理要求。這個時期對新鮮事物最敏感、接受最快，往往是一生中對色彩態度最積極、反應最迅速的時期。從另一個角度來講，正是因為年輕人好動、活力充沛，如果採用過分豔麗的顏色會顯得不穩定，甚至輕浮，所以通常用沉穩的冷色系來平衡年輕的躁動。

中年時期

中年人對色彩要求柔和含蓄、高雅大方，這個時期人們各方面都比較成熟，形成較固定的行為方式、世界觀和價值觀，服飾也趨向端莊、典雅，多會保持自己喜愛的「基本色」，然後用同類色彩來搭配組合。

老年時期

隨著年齡增長，心態發生變化，老年人對色彩的要求是保守、穩重、不張揚。但西方國家的老年人為了減輕衰老帶來的沉抑，甚至穿得比年輕人更花俏，這是文化差異的結果。隨著華人走向全球的快速步伐，東西方文化的差異會愈來愈小，老年人穿著多彩的服裝逐漸被接受。

選對服飾色彩，改變胖瘦

　　人有高矮、寬窄、胖瘦之分，色彩也有明暗、深淡、冷暖之別，體形可以透過色彩搭配來修飾，達到遮瑕或者突出美感的目的，這由色彩本身具備的屬性決定。如果對自己的體態特徵有明確客觀的認識，就能正確選擇服裝色彩來修飾體形。

　　一般而言，純度高的顏色給人膨脹感，而純度低的顏色給人收縮感；明度高的顏色帶給人膨脹感，明度低的顏色帶給人收縮感。根據以上的原理選擇服裝的顏色，就能在一定程度上「改變胖瘦」。

體形瘦小與肥胖

　　體形瘦小的人所選用的色彩宜淺不宜深，應選擇有膨脹感的明亮色調，穿著色調明快、鮮豔的服裝，可以展現健康和朝氣，不會顯得太瘦弱。

　　體形肥胖者則宜深不宜淺，宜素雅文靜，不宜鮮麗濃豔，可以用大面積的深色在視覺上發揮收縮體形的效果。身上的優點部位用亮色或配飾進行點綴，讓人視覺停留在你想讓別人看見的地方。如果你不知道自身優點在哪裡，就裝飾領口部位，畢竟與人交流時，胸部以上部位目光停留時間較長，當然必須選擇你適合的顏色。

體形高大

　　體形高大的人穿著純度高的色彩時，只會讓人大老遠看到一個大色塊走來，有如看到積木人。而穿著過於淺淡明亮的顏色也會和他本人產生強烈對比，顏色的輕柔更容易顯得人的體形太厚重。

　　體形高大的人可以在外套上穿著和身體量感一致的色彩，比如酒紅、墨綠、咖啡、黑等有穩定感的深色或暗色，內搭衣衫可以選擇柔和的色彩做點綴。還要選擇你所適合的DC，使用大器的配件裝飾，如大的包、掛飾、手錶等，透過配飾的「大」來凸顯自身的「嬌小」，並讓他人的目光轉移到另外的焦點上。

常見問題身材的色彩修飾

　　對於肩部窄、腰部粗、臀部大的梨形身材，胸部以上適合用淺淡或鮮豔的顏色，使人的視線忽略下半身。而上半身和下半身的用色不宜有強烈對比，以免凸顯上下差距。

　　對於倒三角形身材，上半身色彩要簡單，腰部周圍可以用對比色。要避免上半身用鮮豔的顏色或對比大的顏色，以免凸顯上寬下窄的感覺。

　　圓潤形身材會出現肩部較窄、腰部和臀部圓潤的情況，這需要用色彩表現層次，領口部位用亮的鮮豔色，身上的

顏色則要偏穩重，最好是一種顏色或漸變搭配，可使他人視線停留在胸部以上，而不是腰、臀部位。

窄形身材具有整體骨架窄瘦，肩部、腰部、臀部尺寸相似的特徵。這樣的身材適合用明亮的或淺淡的顏色，以及對比色、多色搭配，但不宜大面積使用單一深色、暗色，以免顯得更乾瘦如柴。

扁平形身材會有胸圍與腰圍相近、臀部扁形、缺少曲線的感覺，用鮮豔明亮的絲巾或胸針裝飾，將他人視線向上引導，或者穿著在胸部或腰、臀部位有圖案裝飾的衣服，

利用視錯原理增強視覺，讓人感覺身體凹凸有致。

假如臀部較大而胸部不豐滿，就不適合選擇淺色褲子配深色上衣，這樣會更加凸顯下半身，而應穿深色褲子或裙子，配淺色上衣，讓上半身更顯豐滿，與下半身比例和諧。

腿肚粗的人不論穿短裙還是穿褲子，長、短襪都盡量用暗色調，使腿肚顯得小一點，還要找最適合自己的裙子長度和尺寸。

對於粗腰體形，束一條與衣服同色或近色的腰帶，有一定的修飾作用，甚至產生細腰的效果，但是腰帶不能太細。也可以穿深色 A 字裙、寬腿褲，顯出腰身。

長腰體形可多在腰部配以裝飾或圖案，最適合繫腰帶或腰鏈。

肩窄的人的上衣宜用淺色橫條紋衣料，增加寬度感。

不該在某些國家使用某種顏色

由於社會、政治、經濟、文化、科學、藝術、教育、宗教信仰、生活習慣、傳統風俗等因素，不同國家民族的氣質、性格、需求、興趣、愛好等方面都有差異，種種文化現象都表現出對色彩的偏好。

日本人受到中國文化的影響，熱愛自然，傾向採用與自然融合的方法來掌握色彩。比如，在服裝方面，在多彩的

春、夏季，服色也是多彩的；在單調的秋、冬季，服色就
比較樸素單純。而歐美人卻相反，他們常常採用與自然相
對立的關係來掌握色彩，春、夏服色比較單純，秋、冬服
色比較豐富。

　　法國人不喜歡草綠色的紡織品，因為讓他們聯想到法西
斯的陸軍服；法國男性大多喜愛藏青色，而女性喜歡粉紅
色。而德國人就很討厭偏紫的粉紅、淡粉紅等顏色，也不喜
歡大紅的領帶。英國人在夏季有穿綠色襯衫的習慣。中東、
近東國家也很喜歡綠色，因為這裡大多是沙漠，少見綠色，
所以對綠色情有獨鍾，幾乎所有國家的國旗都有綠色標記。

地域不同，生態環境差異大。溫帶或寒帶的秋、冬季長，所以鳥類的色彩比較黯淡；而熱帶（尤其雨林）地區，鳥類色彩非常豔麗。氣候對人們色彩的偏好影響也很大，德國人就趨向冷色，法國人則趨向於暖色，而西班牙人和義大利人趨向於更暖的色，原因與他們偏暖的氣候是分不開的。

根據 TPO 穿對衣服

現代人的精神生活愈來愈豐富，除了上班在辦公室、下班在家裡，我們還會有商務和非商務的活動，在不同的場合穿適合的服裝，似乎是不成文的禮儀規範。有時參加重要約會，如果沒有符合 TPO 的原則，將帶來不可彌補的損失。

TPO 是時間（Time）、地點（Place）和場合（Occasion）三個英語單字的縮寫。比如，春、夏季節和秋、冬季節，我們所處的環境色彩不同，城市中的色彩和鄉村中的色彩也有區別。當然，情侶約會的場合和商務洽談的場合，也必須講究環境色彩和服裝色彩。根據 TPO 原則，選擇服飾色彩時要注意以下重點：

1. 穿著色彩應與自身條件相應

恰當的色彩選擇要與體形、年齡、身分、膚色、性格等

自身條件和諧統一。比如年長者、身分地位高者，在正式
嚴肅的場合，服裝色彩就不宜太過鮮豔；而青少年的休閒
服飾則著重展現青春氣息，色彩上可以鮮亮多彩。

2. 著裝色彩應與職業、場合、交往目的及對象協調

職業服裝的色彩根據工作環境有一定原則。在路上施工
的工人需要穿鮮豔的衣服，提醒駕駛人注意。而公司高層
管理者的穿著則要端莊，以深色為主，增加穩重感。比如，
華爾街紐約證券交易所要求員工必須著深色西裝才能進入。

職場中的人在形象塑造上一定要懂得看場合著裝的重要
性，這樣才能展現職人形象。首先考慮職業需要，然後才
是個人風格或者自身喜好。除了公司的著裝規範外，我們
根據顧客身分、顧客數量等要素分析，受眾面愈寬的人、

職位愈高的人，適用顏色愈深的衣服，以表達包容度。嚴謹的職業，如金融、保險、律師等職業，服裝的色彩一般多使用表現穩重的黑色、藏藍、灰色、咖啡色等中性色彩。比如，上市公司的 CEO 就不能穿得花枝招展，而要注意營造沉著穩健、睿智務實的人格魅力。而職位較低者可選擇顏色的範圍較大，更趨向個性化。

從事時尚行業的人崇尚個性化，對顏色有較為特殊的要求，要符合且凸顯自己的個性，在服裝用色上有更多選擇，多以適合膚色和當天環境氛圍的有彩色系來表現個人魅力。如果還是使用保守、單一的黑灰色彩，沒有新意，會給人沉悶感。

辦公室白領、行政人員則需要中規中矩，顏色方面不能太搶眼，而公職人員更要低調，不要有太強烈的色彩感，以暗色調和濁色調為主要選擇。美容師、化妝師以粉色系、紅色系等比較適合，這樣的色彩讓人顯得皮膚乾淨、形象靚麗。

色彩與季節的調和、反比

季節是大自然的饋贈，隨著季節變化，許多動物皮毛的色彩也隨之轉換，以達到保護作用。服飾是人的第二層皮膚，也有色彩與季節氣候相對應的變化規律。

　　人們通常運用兩種方法來呼應季節變化：一種是「調和法」，即順應季節變化使用該季的主色調。比如，春天一片嫩綠，在這樣的季節裡，女性較喜歡穿著粉綠、淡綠、淡黃等色彩的服裝，給人青春活力的美感。另一種是「反比法」，也就是反其道而行。比如在白雪皚皚、冰天雪地的日子裡，女性穿著各種紅色的羽絨服或大衣，在白雪的映襯下十分耀眼，遠遠望去像是一團跳躍的火焰，讓人感覺非常溫暖。

　　春天，萬物萌發，大地復甦，百花競放。人的服飾色彩往往鮮豔明快、絢麗多彩，常用蔥綠、黃綠、象牙白或駝色等，與生機勃勃的大自然相映生輝，十分和諧。整體上，春季所用的色彩以具有通透感的明亮淺淡色調為主。

　　夏天，陽光明媚，色彩斑斕，溫度較高。服裝一般都選用淺淡、明亮的冷色調，如沉靜素雅的白色、淺綠、淺藍、粉紅、淺黃、淺紫等，以反射陽光。這時應減少色彩的繁雜感，達到人與自然的色彩平衡。

　　秋天，大地呈現金黃及黃褐色調，格外美麗而沉穩。服飾也轉而追求渾厚的中調色彩，比如綠色、駝色、土黃色等穩重成熟的色調，取得自然和諧的感覺。

　　冬天，氣溫低，大地的色調基本上是灰和白，單純而凝重。人們可穿上中性或豔麗而純度高的顏色，比如紅色、橙色等，吸收陽光，調節氣氛，打破冬天的沉悶與單調，為大自然帶來斑斕色彩，顯示活力。

用色彩表現風格

風格是一個時代、流派或一個人的藝術作品，在思想內容和藝術形式所顯示出的格調和氣派，表現在建築、音樂、美術、服裝等眾多領域。在風格中，色彩可以產生較強的心理效應。以下列舉幾種風格和色彩的關係，逐一分析。

色彩與浪漫風格

浪漫表達對夢想的追求，所以這種風格既神祕又略帶幻想，是年輕的風格。粉紅、淡藍色等具有夢幻般的色彩，在浪漫風格中被大量使用，不宜使用彩度高、感覺強烈的顏色。

浪漫和優雅很相似。紫色系列一向都被用來表現高雅形象，如果將紫色的明度淡化、純度降低就能展現高雅。

色彩與華麗風格

要想表現華麗、奢華感，除了重視材質和造型外，色彩

也非常重要，不能用太輕薄的色彩，顏色的純度也要偏高。
深紫紅色、酒紅色、金色等都是能展現華麗感的色彩。

色彩與摩登風格

摩登本來是現代的意思，需要表現出時尚感。無彩色系的顏
色比較適合摩登風格。摩登還有時尚、出色的意思，桃紅、
青綠、鮮黃、磚紅等顏色都很有時尚感，有時也以檸檬色
為主，進行配色。

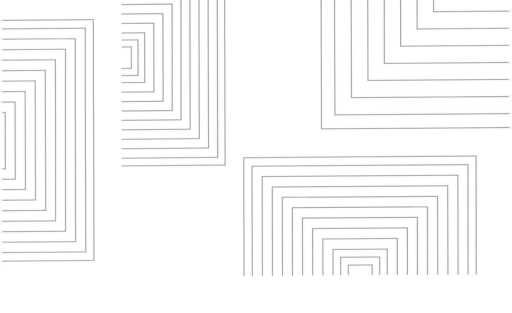

CHAPTER 2

麥 當 勞 的 紅 橙 祕 密

——色彩能量

藍邊白盤子突顯食物顏色

餐桌布置直接影響食欲，雖然我們沒有像國外的專業桌面設計師，但自己學習餐桌色彩布置也很有趣。

有位企業家準備舉行午宴，快到中午時，廚房裡飄出陣陣香味。大家一邊迎接陸續到來的客人，一邊熱切期待著美味佳餚。

菜上齊了，賓客們圍著餐桌。這時候，主人用紅色燈照亮整個餐廳，肉食看上去顏色很鮮嫩，而菠菜卻變成黑色，馬鈴薯變成鮮紅色。當客人驚訝不已時，紅光改為藍光，烤肉顯出腐爛的樣子，馬鈴薯像發了黴，客人個個倒了胃口。接著，換成黃光時，紅葡萄酒變成了蓖麻油，客人的膚色也跟著大變。

最後主人笑著打開了白光燈，食物回到本來的顏色。

色彩對人的心理感受影響很大，對飲食和健康的影響也顯而易見。不同的色彩光源對食品產生很大影響，盛放食品的器皿對食品色彩也有影響。

在日本，製作餐具器皿被當作一門藝術，匠人的製作技術和色彩感都非常出色。盛食物的器皿以白色居多，因為白色可以突顯食物的顏色，少有的藍色也可以達到同樣的效果。因此，在日本用餐，常見藍邊的白盤子。黑色餐具

▲ 白色盤子可以突顯食物的顏色

器皿在日本料理中也得到廣泛應用，這是因為黑色可以和食物顏色產生強烈對比，突顯食物顏色，料理的微妙味道可以在黑色的襯托下發揮得淋漓盡致。

色彩會影響我們辨別食物品質。買菜時觀色，米要選擇色澤通透的；蔬菜鮮綠色才會給人新鮮感，如果顏色枯黃就讓人覺得不好吃；粉紅色的肉類讓人覺得新鮮，如果是暗紅色則讓人覺得已經變質。在不經意間，每個人都可能正在做色彩顧問所做的事情，若沒有專業的系統知識，則只能憑藉感覺判斷。

食欲與顏色的關係是主觀的，與人的經驗有關。如果以前吃某種顏色的食物時有過不愉快的經歷，也許再看到這個顏色的食物就莫名反感。以日本人為例，食物的顏色比較廣泛，從白色的米飯和麵條到黑色的海苔，五顏六色。因此，可以喚起日本人食欲的顏色也各式各樣。

可以喚起食欲的顏色，一定能讓人聯想到某種可口的食物，紅色和橙色最具開胃效果，而紫色和黃綠色則最能抑制食欲。

鮮豔色彩有增進食欲的效果。蔬菜的綠色、紅燒肉的醬紅色、生魚片的白色和黃色配以芥末的綠色、牛肉蓋飯的黃白搭配等，讓人看了就垂涎欲滴。

紫色餐廳讓人沒有食欲

如果你覺得食欲不佳，那麼就加一些紅色、橙色食物到你的食譜裡吧。心理學家研究，最能夠增進食欲的搭配莫過於紅色與橙色，這兩種顏色讓人感到非常「友好」，並

且過目不忘。我們所熟悉的麥當勞，它的包裝以紅色和橙黃色為主要顏色，能使顧客產生食欲。

在綠色環境中進食，給人新鮮爽朗的感覺，產生回歸自然的聯想，使人變得平靜，進食的速度不會過快。在藍色環境中能消除人們的緊張狀態，使情緒趨於平和，但在這樣的環境下，食物不會讓人垂涎欲滴。

要減肥時，不妨利用藍色對心理的潛在暗示，使其成為抑制食欲的簡單方法。比如，可以嘗試將廚房裝飾成藍色，或者搭配藍色桌布，對節食有很大的幫助。或者在冰箱內打藍光，會讓你不想吃東西。用紫色布置餐廳，在感到浪漫與神祕的同時，還讓你降低食欲。

讓你失眠的顏色

　　我的顧客邀我去她家裡診斷色彩，她說搬了新家後老公比原來更忙，愈來愈晚回家，言談中偶爾會流露出羨慕別人家的裝修風格。總之，感覺新家少了什麼，但不知道問題出在哪裡。我診斷後發現房間的樓層和方位對夫妻倆來說都不錯，但主臥室使用的顏色不當。女主人是個浪漫的女人，為了在臥室營造浪漫的氛圍，她用了大面積的深暗紫色，長時間在這樣的能量場中會有壓抑感，使人潛意識感到不安，嚴重時甚至導致失眠。

　　在我的建議下，她調整了床組用品、窗簾和裝飾品顏色，提升了明度，讓房間有了空間層次感，不再那麼壓抑，感覺臥室比原來更溫馨浪漫，夫妻關係更加和諧了。

室內天花板代表天，地板代表地，牆壁則代表人，色彩選擇一定要遵守「天清地濁」的規則，天花板的顏色盡量使用淺色，地板的顏色應比天花板深，而牆體的色彩則介於天花板和地板間。三者之間既有變化，層次間又可以漸漸融合，絲毫不顯突兀。人住在這樣的屋子裡，自然身心舒暢。

客廳

　　客廳是客人和家人聚會的地方，表達了主人的喜好和品味，可以用顏色來表現舒適感。

　　有的朋友家給人溫馨舒適的感覺，有的朋友家讓人有緊張感，說不定還讓人有進入辦公室的錯覺。

　　客廳是家庭主要的活動中心，有會客、迎賓、休息等多項功能，所以客廳裡常常放著電視、音響、沙發、桌子等，窗簾和沙發的色彩

選擇尤為重要。要考慮顏色面積和色彩搭配，包括牆、地、天花板等主色調，沙發、窗簾、家具等輔助色，花瓶、裝飾畫等點綴色。喜歡熱鬧的人可以用暖色基調，淡淡的鵝黃、杏粉、草綠、象牙白，給人溫暖親切的感覺。喜歡安靜的人可以用冷色基調，白色、淺藍色、青綠色、淺灰、淡粉色是可以讓人沉靜、安寧的顏色。如果白天的工作環境嘈雜，可以用冷色調的顏色來布置，在夏季也可以感受色彩帶來的涼爽感。

臥室

臥室是休息的私密場所，除了調節情緒、恢復體能的作用外，還要考慮使用者的偏好。為了不影響睡眠，切忌使用鮮亮刺眼的背景色。

藍色能夠抑制高血壓，促進睡眠，柔和的藍色和青綠色有很好的安神作用，走進藍色基調的房間，血壓和脈搏會下降，感覺精神會變得安定，荷爾蒙分泌會降低，緩和肌肉的緊張感。

失眠的人愈來愈多，人們需要安靜的色彩。藍色在心理學中是具有催眠效果的顏色，如果以其他顏色做主色調，可以掛上藍色裝飾畫，睡前凝視數秒再閉上眼睛回味，有靜心的效果，能提高睡眠品質。臥室的藍色只要達到 25%，

就可以幫助睡眠，
冬天時則可以搭配
些暖色寢具，使房
間產生溫暖感。

　　早上不容易起
床的人可以嘗試在
藍色主調的房間掛
上黃色的裝飾畫，
這幅畫充滿陽光的
氣息；也可以使用
黃色鬧鐘、檯燈或靠墊等。黃色是促進心臟、肝臟、腸胃
等活動的顏色。

兒童房

　　正確的顏色搭配對孩子的成長有一定的幫助作用。首先，
早上醒來看到的顏色應該是黃色，黃色是孩子房間裡效果最
大的顏色，能使孩子醒後自律，神經活躍，增強學習欲望。

　　窗簾、床罩、玩具、檯燈也可適當使用黃色，給孩子一
點刺激作用。另外，彩色的房間有利於孩子提升記憶力。
但是顏色不要太鮮豔，圖案不要太複雜，否則容易使注意
力不集中，心浮氣躁。藍色、綠色或米黃色調，可適當用

在窗簾或擺設上。

　　兒童房使用電燈泡為宜，或者和日光燈結合使用。

　　父母可以按照孩子的性格進行房間的色彩搭配。好動的孩子最好以緩和興奮的冷調子為主，而文靜的孩子可用使心情明快的暖色調，其中最主要的顏色是黃色。要注意大面積使用的顏色純度不能太高，可以在淺淡色調裡選擇。

老人房

　　亞洲的黃種人具有特殊的視覺特徵，從五十歲開始眼睛裡的水晶體變黃，七十歲時達到 80%，八十歲幾乎達到 100%。一旦眼睛的水晶體變黃，看東西就如同透過黃色濾鏡，比較淡的顏色會變得難以區別。

　　給老年人用的設施多為白色，表現出清潔感，但是白色用多了會帶來寂寞和不安。可以考慮在不影響整體自然和諧

的基礎上，選擇亮度和純度適當的活潑刺激色充當點綴色。比如杏粉色能讓臉色看起來健康，同時緩解緊張，帶來溫馨感。樓梯的扶手和拖鞋之類老年人常用的物品，可以用紅色。在洗手間的馬桶高處，可以搭配能促進排便的黃色。

浴室

浴室面積大可用的顏色多，深色或淺色都可以，根據使用者的個性和房間的風格選擇搭配，比如黑色、深藍色等適合時尚個性的裝修風格；明亮或柔和的顏色適合自然田園的風格；咖啡色、金色適合奢華風格。面積小的浴室可以用乾淨的淡色，如白色、淡藍色，有潔淨感；淡粉適合

有童心的女主人。浴室的功能主要是放鬆，所以使用黃色也很好。

　牆壁、地板的顏色要和浴缸、馬桶、櫃子等物品的色彩風格和諧。

廚房

　如何讓人進入廚房有享受的心情，選擇色彩非常重要。輕鬆明亮的色彩能讓人在料理過程中心情愉悅，就連鍋碗瓢盆的碰撞也是優美的交響曲。如果想增加歡樂氣氛，就用暖色系裡的亮色；如果要輕鬆乾淨的氛圍，就用茶色加白色。而在買新家具和電器時，最好選擇和廚房類似或相鄰的顏色。

起居室

　　起居室色彩深藍色居多的，時間久了，無形中會變得陰氣沉沉，令人個性消極；紫色多者，紫色所帶有的紅色，無形中發出刺眼色感，易使家人有無奈感；粉紅色多者，易使人心情暴躁，發生口角是非，尤其新婚夫婦；綠色多者，也會使人意志消沉；紅色多者，使人眼睛負擔過重，心情暴躁，所以，紅色只可做搭配的少部分色調，不可做主題色調。

　　家中最佳顏色為乳白色、象牙色、白色，這三種顏色最適合人的視覺神經，因為太陽光是白色系，代表光明，眼睛也需要光明來調和。

　　木材原色是最佳色調，使人易生靈感與智慧，尤其書房部分應盡量用木材原色。但各種色調不可過多，以恰到好處為原則。

　　注意以下幾點：

1. 室內色彩要有整體效果。
2. 考慮室內色彩與室內構造、樣式風格的協調。
3. 考慮色彩與照明的關係，因為光源大小和照明方式會為色彩帶來變化。
4. 尊重和注意使用者的性格、愛好，並考慮其心理 適應能力。
5. 選用裝飾材料時，注意材料的色彩特性。

紅色、黃色車比黑色車安全

　　色彩在交通工具中的運用也有很大差異。軍用飛機為了避免被襲擊，通常採用銀灰色，這是和天空背景接近的顏色。而民航客機的顏色相對豐富，但考慮噴塗成本，大多遵循單色為主的原則。火車最早以藍綠色或黑灰色居多，主要是考慮國防和安全的需要。公車則穿著各式各樣充滿商業色彩的廣告服裝，為都市增添了流動的風景。消防車都是紅色，顯示緊急，以提醒其他車輛避讓。旅遊巴士的

顏色很少是灰暗的，大多是明快的色彩及圖案，讓人產生歡樂輕鬆的心情。

　　隨著社會發展，汽車愈來愈普及。選購汽車時，除了考慮品牌和性能品質外，考慮最多就是車身顏色，顏色表現了車主的個性，還能反映車主的品味。除了考慮「我喜歡」之外，還要考慮「我適合」，比如車主的身分及車的主要用途；其次，對於經常開車的人來說，還要考慮安全因素。

心理學家發現，視認性好的顏色能見度好，用在汽車外部可以提高行車安全性。紅色是波長最長的顏色，很容易引起注意，所以紅色的汽車最容易辨識；黃色跳躍、活潑，也是警示色。在陰雨天氣中，紅色、橙色、黃色等色彩最容易被分辨。紅色、黃色的汽車安全性比黑色的好很多。

白色給人簡潔、清新的感覺，銀灰有現代感，灰色屬於中庸色彩，男女皆能接受，據統計，近年來最流行的汽車顏色是銀灰色，因為可以表現金屬材料的質感和高科技感；白色和銀灰色汽車適合多數人。

黑色運用在商務車型中代表保守和自尊，運用在跑車中代表前衛和個性。黑色也是許多科技產品喜歡用的顏色，比如電視、攝影機、音響大多採用黑色。

暗紅色車身具有成熟女性的氣質。暗金色在商務車型上可展現奢華感，使用在小型家庭用車上則展現時尚感。色彩在不同的車身上，表現出不同性格，我們只要學會色彩風格分析法，就能輕鬆選擇。

日本地鐵用什麼方法防止自殺？

許多人選擇在英國倫敦的一座大橋自殺。英國議會請皇家醫學院的研究人員幫忙解決問題，專家提供的解決方案

讓所有人感到意外，他們說自殺與黑色橋身有關，建議把橋身漆成綠色。這個說法聽起來荒誕不經，很多人將他們的提議當作笑料，但在連續三年都沒找出好辦法的情況下，政府只好試著換掉黑色橋身。

奇蹟發生了，橋身漆成綠色那一年，自殺的人數比往年減少了 56.4%。不同色彩會讓人產生不同聯想，進而影響人的情緒。大橋原本是黑色的，讓人感到壓抑、嚴肅，來到橋上，原本情緒不錯的人都會覺得不舒服，本來就悲傷、抑鬱的人接受的心理暗示就更為強烈，往往產生結束生命的念頭。綠色讓人感覺輕鬆、生機勃勃，散發出生命的活力，悲傷、憂鬱、煩悶等情緒被綠色一掃而空，想自殺的人自然就少了。

類似事件在日本東京的地鐵站也發生過。日本的新幹線僅「山手線」每天就有八百萬的載客量，但跳軌自殺事件接連發生。二〇〇八年，有近兩千名日本人選擇在新幹線自殺，占全國自殺總人數 6%。由於悲劇頻繁發生，新幹線

開始用種種方式阻止自殺行為，其中之一是在地鐵月臺尾部安裝藍色燈。藍色能放鬆人的精神，調節情緒。日本色彩心理學協會專家高橋水樹説：「藍色讓人聯想到天空和海洋，讓激動不安或執迷不悟的人逐漸冷靜下來。」藍色燈光能使想自殺的人打消結束生命的念頭，產生對活著的渴望。自殺者一般選擇在地鐵站後端跳下，所以藍色燈大多安裝在這個位置。藍色的 LED 燈比普通燈光亮度強，更能引起自殺者的注意。

色彩對心理的影響，不僅能應用在非常事件中，在日常生活也可以廣泛使用。譬如，脾氣暴躁的人可以把房間漆成藍色或綠色，舒緩緊張的情緒；鬱鬱寡歡、悶悶不樂的人住在橙色、紅色的房間中，心情會愉悅很多。用色彩來調節情緒，方法簡單，效果卻很不錯，值得大家嘗試。

建築不僅是房子，有人認為建築就是空間。對於空間，作用差異很大，所以設計建築色彩時，要充分考慮以下條件：

1. 建築的用途

是商場還是醫院？是圖書館還是體育館？比如商場，就應該突出商業氛圍，醫院則忌用刺激性顏色；圖書館需要安靜，而體育館則需要動感。

2. 建築所處地區

不同城市區域有不同的社會功能，為了突出這一功能，某些城市還頒布約束建築色彩的法令，比如紐約。

3. 方便保養和維護

對於人員進出較多的公共場所，應考慮選用耐髒的顏色做內部色彩。而對於大氣汙染嚴重、粉塵量大的地區，外牆顏色必須考慮灰塵問題。

4. 與建築外形相匹配

因為建築的功能是具體的，所以某些顏色不能出現在特定功能的建築上，比如粉紅、淺綠色，不能展現法院的威嚴。

5. 房子的新舊程度對色彩也有影響

　　一般而言，新房子適合用大膽的顏色，而舊房子多採用較傳統的顏色。

　　以下我們用幾個例子來說明。

商辦大樓：應該突出商業氛圍，牆面多為藍色玻璃帷幕，也可以用金色等顏色。

體育館：因為用途是多方面的，所以色彩設計必須符合競賽活動的要求和規定。

醫院：禁止使用令人興奮的紅色系。走廊、病房、候診室可配淺色調，嬰兒室可用淺粉、粉紅色。

工廠：較高的建築物用較深的顏色，較低的建築物使用淺色。光線太強處，如窗口周圍的牆用淺色，以免刺眼；地板用深色可吸收光線，室內溫度過高可使用冷色調。

用錯顏色，客人不上門

商店

　　商店為了吸引客戶，激發購買欲望，可以利用色彩的誘目性，製造醒目效果。以商品為中心，選擇背景色時要襯托商品或展品的陳列效果，形成強烈對比，突出陳列商品。也可以在黯淡顏色的商品背景上搭配明快的色調，使人注意到商品。在中間色調的背景上擺放冷色調或暖色調商品，也會有良好的襯托效果。

　　可用單一種色調營造產品陳列的主題氛圍，以時尚年輕客戶為主的商店，可使用黑白灰的無彩色系，和年輕人心中的叛逆產生共鳴；或者用飽和純正的藍色、綠色、紅色，給人激情和創新的感覺。

　　若主要客戶為四十歲以上的成功人士，商店的整體色調可用褐色、金色、銀色、墨綠、深紫等厚重色彩，表現文化沉澱及低調奢華。

　　只有暖色調未必是最好的，而僅有寒色調、金屬色調也未必妥當。顏色的選擇不能忽略商店、商品的特性與色彩的關係，如果商品本身的顏色或圖案很搶眼，背景顏色也同樣搶眼，就會讓人眼花撩亂。又如整個店內都使用金屬色，會給人冷颼颼的感覺，再有刺眼的亮光，就難以讓顧客駐足停留了。

　　燈光對商品的本身色彩有很大影響，用色要考慮商品的特性。

辦公場所

　　辦公空間的色彩要寧靜、莊重、整潔，切忌使用大面積刺激的色彩，會對情緒產生干擾，影響工作效率。適當添加綠色植物，或者在小面積區域有些輕鬆明快的色彩，比如休息區或健身室，讓人在長時間的緊張工作狀態中，適度放鬆大腦和視覺。

　　相信大多數上班族都有一個揮之不去的煩惱 —— 長時間的會議。顏色有「速度」的特性，所以在會議室多用些藍色元素，比如藍色系窗簾、藍色椅子、藍色會議記錄本等，

會讓人覺得時間過得很快。藍色冷靜的特性讓人更容易思考，不僅使漫長的會議變得緊湊，討論也更充實有效率。如果想在會議中讓自己的發言受人關注，最好配戴紅色領帶；但是如果穿紅色襯衫就適得其反了，紅色面積過多會分散對方的注意力，使人難以決斷。

休閒及娛樂場所

有間餐廳時常某個區域坐滿人，而另一邊人數則寥寥無幾，於是老闆好奇地詢問顧客，發現問題出在光源色，座無虛席那區的光源是電燈泡，而無人那區則是日光燈。電

燈泡是接近陽光的光源，雖沒有日光燈那麼亮，卻使物品更有立體感，讓菜色更可口，讓人胃口變好。如果光源很冷，請增加一些暖色壁畫，促進顧客的食欲。

　飯店等室內色彩要表現熱情、親切、柔和、典雅的情調，燈光要強化空間功能，使顧客感受到尊重。酒吧、舞廳等娛樂場所，是人們休閒、消遣和娛樂的地方，室內色彩應展現健康活潑的風格。

工廠

　　由於工人常做重複性動作，容易疲勞。惡劣環境會降低生產效率，甚至發生工安事故，影響員工的身心健康。為了減輕勞累，提高工作效率，管理人員進行了各種研究，發現用色彩和照明調節環境，是廉價又有效的措施之一。

　　廠房內的色彩由加工產品、機械設備、建築環境三部分組成，所以需要設計焦點色、機械色、環境色，還要考慮工廠性質、工作強度、原材料色彩、表面肌理以及自然採光、氣候、溫度等因素來調節照明。

　　焦點色是工人在生產過程中注視的局部物件，要有良好色差，以保障工作安全。機械色是機械設備的顏色，大多採用無刺激的中性色，如灰色系，其中最常用無光澤、明亮而柔和的中淺灰，以減輕操作工人心理上的沉重壓抑感。環境色是包括天棚、牆面、地面三大部分顏色，原則為明亮、協調，一般冷房宜採用暖色調，熱的環境宜採用冷色調。

　　根據季節適時更換牆壁顏色，夏季塗成冷色，冬季塗成暖色，可以有效調節員工的心理溫度，使他們感覺更加舒適。合理搭配前進色與後退色（請參見 Chapter 3，P.150 說明）則可以減輕工作場所造成的壓迫感，使用明亮色調使空間顯得寬敞、無雜亂感，提高工作效率。

顏色成為商品的重大賣點

商品色彩是整個色彩行銷學中最重要的部分。什麼是色彩行銷學呢？

從狹義上講，色彩行銷學是利用色彩提高商品銷售量的行銷方法，色彩行銷學通常把顏色當成商品的重大賣點。大量的商品讓消費者難以選擇，人往往借助感性來決策，於是色彩的因素變得重要。

產品發展特性	
引入期	輕視色彩、重視機能，首選材料本身的顏色
成長期	差別化、專門化、複雜化，採用能強烈表現的基色
穩定期	多樣化的色彩和色調
成熟期	個性化、細分化，與流行趨勢結合
衰退期	受到新技術衝擊，更強調產品與生活環境的協調性

廠商設計商品外觀時，多利用色彩帶來印象和記憶，還宣導尚未出現過的色彩或者流行色彩，引導消費者接受。從廣義角度看，色彩行銷學定義為產品開發之前的色彩設計。為了更有效地利用色彩，要蒐集各方面資訊，做大量市場調查，包括分析競爭對手的產品色彩動向資訊，比如時裝業就需要分析出隨著季節變化的基本色彩差異。

色彩行銷方案決定了產品色彩，而我們在做產品色彩設計時，需要有行銷學背景知識，引入「產品生命週期理論」──產品的市場壽命，即新產品從開始進入市場到被淘汰的過程。伴隨著產品研發、上市、熱銷……過程中出現不同的產品特性，而這些特性又與色彩息息相關。

　　決定商品色彩是否成功的因素很多，歸結有三大要素：「消費者生活方式」、「流行趨勢」及「商品功能」。只有深入理解這三大要素，才能完成配色工作。

　　消費者使用商品的地點和方式，直接表現其對產品形象的要求。在商品開發階段就需要對消費者的喜好進行調查，尤其要瞭解消費者偏好的色彩或形象。

首先，需要選擇調查對象。社會愈來愈多元化，消費者的需求變化無常，難以把握。按年齡、性別來籠統區分的人口統計意義不大，只有跟隨消費者、研究消費者隨時變化的口味，才能獲得最真實的資料。

其次，調查消費者的喜好。感性消費愈來愈明顯，喜歡或不喜歡一個商品，往往在七秒內就決定，所以一定要研究消費者的偏好。

然後，要瞭解消費者喜好的風格。因為風格具有一貫性，喜歡現代風格的人在選購商品、服裝、作室內設計時，一般會選擇同樣的風格。比如，喜歡穿簡約西裝的人，家中擺設通常也是簡單而整齊的；喜歡穿浪漫花紋服飾的人，家中常有豔麗而小巧的裝飾品。

最後，做分組開發，按消費者喜歡的形象，把調查對象分為若干組，然後以分組為基準，開發設計。

流行趨勢對商品的色彩設計影響巨大，它是社會發展趨向的一部分，需要透過報紙、雜誌、廣告等媒體蒐集流行語、暢銷商品和熱門話題。資訊乍看似乎沒有什麼關聯，但事實上它們和產品色彩之間有著相互依存、相互制約的關係。比如，隨著環保興起，綠色可能成為流行色。這需要色彩顧問客觀、準確地分析社會發展動向，用敏銳眼光觀察我們周圍的流行事物。

　　流行色對於商品色彩非常重要，如果能提前知道將來的
流行色，當然不用面對複雜的調色板了。有人甚至認為服
裝界的人炮製了流行色彩，實際上，真正讓色彩流行的還
是消費者本身。

　　紐約、巴黎、米蘭、東京都走在流行前端，資訊迅速地傳播到世界各地。在全球化的時代，必須知道世界正在流行什麼色彩，否則不能做出商品流行色的決策，可參考以下方法：

1. 參觀世界各地的博覽會，或是參考相關資料，看看海外發布的色彩流行趨勢資料。

2. 與有聲望的色彩關係機構聯繫，比如國際時裝與紡織物流行色彩協會等，他們會把新色彩以提案的方式公布，預測兩年後的流行色彩。

3. 要考慮不同商品的影響。比如女性時裝的流行色會影響室內裝修設計的流行趨向，家具產品的流行色會反映在

▲ 時尚雜誌直接傳達流行色彩

家電產品上。商業環境存在相互影響的現象，一個領域的事物影響著另一個領域，對於色彩設計者來說，必須分析商品相關領域的行情。

4. **多看雜誌**。尤其是時尚類雜誌的色彩往往緊隨流行趨勢，直接把最新流行色傳達出來。色彩顧問可以透過時尚類服飾雜誌，捕捉最新的流行色彩動態。我們可以嘗試從情報分析、季節差、設計效果、流行度等多個角度來分析顏色。

- 注意查閱雜誌對應的色彩專欄。時尚類雜誌有專門的流行情報發布，有助於掌握最新的流行趨勢。

- 不同季節的色彩和色調有很大差異。最新一期的雜誌尤其是服飾類雜誌會發布新款時裝，這往往是季節流行色表現的開路先鋒。

- 為了傳達流行資訊，時尚類雜誌的設計都突出最新色彩資訊。有的設計師會把本季的流行色當成主色呈現在雜誌中，讓讀者一目瞭然。

- 一般來說，流行色會存在多個組合，不同組合的市場反應不同。為了測試流行度，一方面要對雜誌的色彩進行分析，另一方面也要參考時裝、陳列等商場環境，考察流行程度。

對於商品包裝色彩的設計，要充分考慮商品自身的使用功能。從商品銷售角度看，可以從以下幾個方面著手：

1. 色彩與產品功能呼應

對於經常使用、易受汙染的產品，應使用較深或耐髒的顏色，比如圍裙就不適合用淺亮的單色。對於易受光線影響造成質變的商品，就不能使用透光的淺色，比如藥瓶的顏色多為深褐色。

2. 色彩與產品特性呼應

產品品質可以透過包裝的色彩強化，比如咖啡，包裝為紅色能強化產品濃郁的口感印象；而洗衣精如果用青黃混搭的顏色，可以強化洗滌效果。醫藥藥品的包裝則常用明確的冷暖色塊，表示藥品性質，如以紅色表示滋補健身，藍色表示消炎退熱，綠色表示止痛鎮靜，紅、黑色塊表示劇烈藥物等。

3. 色彩設計要易於識別，方便記憶

好的包裝色彩可以強化視覺記憶，使消費者下次迅速地購買同一商品。在化妝品的包裝中，常常以深暗色，如黑色、深綠色等表示男性用品，以示莊重。而女性化妝品的包裝，則常用柔和、淡雅的顏色來表現，如紫色、粉紅、珍珠白等色，以示典雅。

不同種類的商品用不同顏色包裝，加快了商品銷售與產品流通。

▲ 男性用品以深色呈現穩重感

黑色絲絨上的金飾

陳列在商業領域應用廣泛，是展示商品的綜合性藝術。無論在博覽會還是賣場、櫥窗的陳設，都是將商品透過色彩搭配、陳列技法、光源設計、POP 背景展示等手段，呈現出商品魅力，激發消費者的購買欲望。

人之所以購買商品往往是因為需要情感體驗，因此必須強調附加價值，激發人的感情。陳列集合了商店設計、裝修、櫥窗、通道、模特兒、背板、道具、色彩、燈光、音樂、POP 廣告、產品宣傳、商標及吊牌等視覺要素，是完整而系統的概念。人在商品前停留的時間往往很短，所以色彩是以上要素中最重要的一個。

在櫥窗的陳列設計裡，顏色的重要作用表現在許多方面。

1. 色彩的誘目性和視認性能賦予商品強烈的視覺衝擊力

誘目性是容易引起注意的特性，而讓人迅速看清楚的特性叫視認性。好的陳列吸引消費者目光，還可以迅速辨認，並增強記憶。

2. 色彩的差別可以表現商品個性，突出品質

　　品質透過色彩直接表現，針對不同消費者，吸引潛在的購買對象。不同材質的商品顏色不同，質料在不同光源下表現也不同，比如高級時裝能以色彩營造華麗、貴重、精緻等印象。

3. 色彩的軟硬可以強化材質特徵

　　不同商品的材質不同，透過色彩的強化可以突出其特徵，比如美白類的化妝品，牛奶的白色可以強化產品效果；至於黃金類珠寶，黑色絲絨可以強化高級質感，突出金黃色的品質。

4. 色彩可以營造溫度感，使季節性產品與氣候匹配

不同色彩的溫度感不同。暖色增加親近感，冷色帶來疏遠感。暖色熱，冷色涼，人們對冷暖的主觀感受甚至相差攝氏 3 ～ 5 度。

季節性商品尤其是服飾，冬裝的顏色深於夏裝，在色調上，冬裝的顏色多暖色，夏裝的顏色多冷色。某些特殊商品，如冰箱、空調等製冷電器，很少使用暖色。

5. 色彩可以營造空間距離感，強化商品的使用功能

人的視覺按「近大遠小」的透視原理來反映物體的遠近距離。同樣大小的東西，靠近我們的則顯得大；距離我們遠的則感覺小。色彩也有透視變化規律，近的暖，遠的冷；近的鮮明，遠的模糊。

對於大空間內的陳列，因為空間距離深遠開闊，格外突出色彩透視變化的規律。如果空間深處的物品顏色過分鮮亮，就會直接從遠處跑到近處，喪失基本空間透視效果，讓豐富的產品陳列失去層次而變得呆板。

不僅陳列的光源背景非常重要，在各種婚禮、發布會、慶典等舞臺設計中，光源背景的重要性也不容忽視。高科技的聲、光、電技術讓舞臺表現得更豐富、更炫麗。

食物的色彩能量

　　科學家透過對食物營養成分的分析證實：營養價值與食物的顏色有著密切關係，在五顏六色的「外衣」下，蘊含著某些特定的養生保健效果。用顏色來瞭解並歸類食品的營養價值，讓忙碌的我們合理地選擇食品，均衡飲食。

紅色食物——屬「火」，養心

　　紅色食物進入人體後可入心、入血，有益於心臟、小腸、舌頭健康，能增強心臟元氣，提高細胞活性。紅色食物還能提供豐富的優質蛋白質和無機鹽、維生素以及微量元素，增強心臟和氣血功能，促進血液循環，讓肝臟有活力，精神振奮。

　　經常食用紅色蔬果，對增強心腦血管活力、提高淋巴免

疫功能頗有益處，如紅蘋果、櫻桃、草莓、番茄、西瓜、動物肝臟、紅葡萄酒、紅豆、紅棗、紅椒、枸杞等。

　　紅色食物富含茄紅素、丹寧酸，可以保護細胞，具有抗炎作用。容易感冒的人多食用紅色食物，可以增強抵禦感冒的能力。而胡蘿蔔所含的胡蘿蔔素，可以在體內轉化為維生素 A，保護人體皮膚組織。

　　紅色蔬果都是富含天然鐵質的食物，適用於女性經期後，有補血、生血、補陽的功效，比如我們常吃的櫻桃、紅棗，就是貧血患者的天然良藥。

　　紅色的西瓜、番茄、紅葡萄柚等富含茄紅素的蔬果能抵抗前列腺癌。紅色食物還有增加食欲、增強表皮細胞再生和防止皮膚衰老的作用，如果最近氣色不好，可以多吃點紅色食物。口碑最好的就是蘋果，因為屬性溫和，含有各種維生素和微量元素，所以西諺有「一天一蘋果，醫生遠離我」的說法。在炎熱的仲夏，多食用屬「火」的紅色食物有益於心臟。

黃色食物——屬「土」，養脾

　　人體健康源於脾胃功能是否良好，脾胃將食物轉化為營養，再將營養傳送至全身，並代謝掉身體的廢棄物。黃色食物能增強脾臟之氣，促進和調節新陳代謝，平衡體內酸

鹼質，保護腸胃，淨化淋巴液、血液，促進肝膽分泌膽汁，刺激胰臟、腎臟分泌，控制糖尿病。

　　黃色食物如雞蛋、香蕉、鳳梨、南瓜、玉米、花生、紅薯、柑橘、燕麥、花菜、馬鈴薯、杏，可提供優質蛋白質、脂肪、維生素和微量元素等。另外，黃色蔬果富含豐富的維生素A、D，維生素 A 保護腸道、呼吸道黏膜，可以減少胃炎、胃潰瘍等疾患，維生素 D 促進鈣、磷元素吸收，有壯骨強筋的效果。黃色食物還能讓人精神集中，在精神渙散的夜晚喝杯甘菊茶，可讓思維重新聚焦。

　　晚夏時節應多食用屬「土」的黃色食物，利胃健脾。

綠色食物——屬「木」，養肝

綠色食物扮演著健康「清道夫」和「守護神」的角色，如綠豆、青椒、黃瓜、白菜、菠菜、蕎麥等大部分綠色食物都含有纖維素，能清理腸胃，防止便祕。中醫認為綠色（包括青色和藍色）食物可舒肝強肝，是人體良好的排毒劑。綠色食物還有調節脾胃、促進消化吸收、幫助肝氣循環和舒緩的作用。另外，綠色蔬果中有豐富的維生素 A，不僅能明目，還能讓我們的身體保持酸鹼平衡的狀態。

黃綠色食物加速代謝細胞，藍綠色食物有消炎、鎮定、解壓、消除眼睛疲勞、治療燙傷的功效。

綠色食物還是鈣元素的最佳來源，對正處在生長發育期或者患有骨質疏鬆症的人，無疑是補鈣良品。綠色蔬菜中

含豐富的葉酸成分，而葉酸已被證實是人體新陳代謝過程中最重要的維生素之一，可有效消除血液中過多的同型半胱氨酸，保護心臟健康。

　　大蒜、洋蔥、芹菜、梨、細香蔥等白綠色蔬果能改善血壓。

　　春季是萬物生發之季，應多食用屬「木」的綠色食物，對肝、膽有益。

黑色食物──屬「水」，養腎

　　黑色食品主要指含有黑色素和帶黑色的糧、油、果、蔬、菌類食品。常見的黑色食品有：黑米、黑麥、紫米、黑蕎麥、黑豆、黑豆豉、黑芝麻、黑木耳、香菇、紫菜、海帶、黑桑葚、黑棗、栗子、龍眼肉、紫葡萄、黑松子、烏骨雞、黑海參、諾麗果等。黑色食物具有清除體內自由基、抗腫瘤、抗氧化、降血脂的作用，是滋陰良品，比如黑木耳、蘑菇都是營養豐富的女性食品。

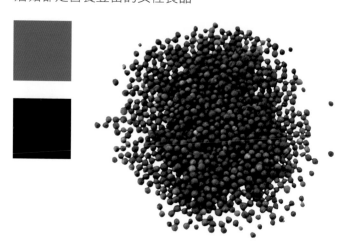

多食用黑色食物能增強腎臟功能、保健養顏、抗衰老，對生殖、排泄系統大有好處，也是益脾補肝的女性食品，還可以減少動脈硬化、冠心病、腦中風等疾病的發生率，經常食用對流感、氣管炎、咳嗽、慢性肝炎、腎病、貧血、落髮、白髮等均有很好的療效。

在寒冷的冬季應多食用屬「水」的黑色食物，補腎利尿，養腎防寒。

白色食物——屬「金」，養肺

白色食物是蛋白質和鈣質的豐富源泉，如豆腐、花生、洋蔥、梨、白蘿蔔、小麥胚芽、核桃、牛奶、白木耳、魚肉、雞肉等，平時腸胃功能不佳、膚色不好的人可以多吃。白色食物中的百合、杏仁有清熱潤肺、安神寧心的作用；豆腐、牛奶、乳酪都是補鈣的好食物；而白米麵食富含碳水化

合物，是飲食金字塔的堅實根基；燕麥不僅能降低膽固醇，還對減肥有特別效果。

科學分析，大多數白色食物，如牛奶、稻米、麵粉和雞肉、魚類等，蛋白質成分都比較豐富，經常食用既能消除身體疲勞，又可促進疾病康復。此外，白色食物屬於安全性相對較高的營養食物，它的脂肪含量比紅色食物的肉類低得多，高血壓、心臟病、高血脂、脂肪肝等患者適合食用白色食物。

在乾燥的冬季多食用屬「金」的白色食物，潤肺順腸。

我們通常會下意識避開紫色和黑色食品，美國色彩學教授莫頓（J.L. Morton）說：「我們的祖先尋找食物時，發現紫色以及黑色的食物往往認為是致命的警訊，這些顏色的食物大多有毒或者已經變質，祖先們因此產生恐懼心理而避免食用這些食物，長期影響導致現代人也習慣性認為這些食物有害人體健康。曾有糖果公司別出新意地推出藍色糖果，但收到很多「變質」的投訴後，被迫全部撤回。

其實，藍色食品有抗衰老、退燒、治療失眠、鎮定、促進頭髮生長的功效，如藍莓。紫色食品有鎮定、減肥、控制食欲的作用，如葡萄、茄子等。如果你想強化免疫系統，請多吃胡蘿蔔、芒果、南瓜、紅薯等橙色食品。飲食要避免色彩失衡，各種色彩的食物搭配食用，才能避免偏食或挑食。只有使體內的酸性與鹼性平衡，才有利健康。

城市環境色彩

隨著社會經濟的快速發展，城市建設規模日益擴大，我們需要加強管理環境色彩，甚至需要立法規範。

歷史上的統治者都建立了嚴格的色彩管理以強化統治。以大陸北京為例，許多朝代建都於此，幾百年來形成了一套嚴格的色彩管理體系，皇帝的專屬顏色是紅牆黃瓦，綠頂紅牆是皇親國戚們使用的，至於百姓則使用青磚青瓦灰牆的顏色。

這種色彩制度表現出皇權至高無上，而民間只能用素色來襯托皇城的威武莊嚴。另一方面，民間的灰色調又表現出和諧統一、寧靜安詳的氛圍。

環境色彩的顧問工作除了要具備基礎的色彩知識，還要瞭解民情風俗、當地法規。

1. 環境色彩方案應統一規劃，確定用色範圍和標準

優先參考當地的中長期形象規劃。如果沒有擬定用色範圍及標準，就應著手先完成這項工作。

2. 燈光工程要注意色彩對建築功能及居民生活的影響

燈光的目的是突出城市特色。白天各種色彩混雜，城市的重要建築無法突出；夜間天色黑暗，透過燈光可以表現

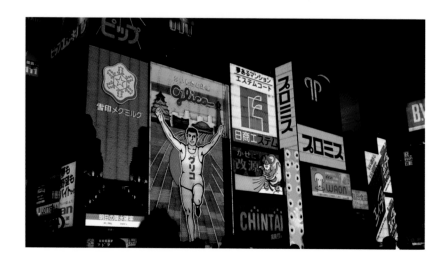

更美麗的景象。照明要注意燈光的色彩和造型，不同色光
會使原有的色彩更加豔麗，從不同角度利用光的強弱變化，
使城市景色更豐富。如果城市夜景太亮會喧賓奪主，不僅
浪費能源，同時增加光源汙染。

　　比如，在住宅區大量使用五顏六色、耀眼閃動的霓虹燈，
會影響人們休息。在非商業區的人行道以燈光照射樹木，
會直刺行人眼睛，造成不適。

引起強烈抗議的廣告用色

　　一九九七年八月二十四日《紐約時報》登載了一篇報導，
一家位於第 23 街的「S&M」咖啡店，將門口看板刷成鮮血

般的紅色，畫面上有一位年輕女子半裸半躺著。這幅廣告立即引起當地居民的強烈抗議，反對理由是廣告的鮮紅色背景。

「帶著孩子天天從這血淋淋的看板前走過是一件可怕的事。社會的暴力事件難道太少了嗎？」社區舉行了聽證會徵求居民意見以及協調雙方，剛開始，店長說自己享有憲法賦予的權利，但話沒說完就遭到反唇相譏：「你有你的權利，我也有我的權利。我們會天天到你門前行使權利的！」散會後，一群女士蜂擁而上，店長只好允諾將招牌取下。

環境色彩就是生活、工作環境的色彩。從大範圍看，城市建築、街道、戶外廣告、交通工具等領域需要環境色彩設計；從小範圍看，家庭室內空間和工作室也需要環境色彩設計。

家庭室內環境色彩

家庭室內色彩包括主體色、背景色、點綴色等。主體色是室內空間的主題物顏色，比如家具、桌椅、沙發等。背景色為大面積的天花板、牆壁、門簾、窗簾、地板等。燈光如果採用有色燈，也屬於背景色的範圍。點綴色則是牆上或家具陳設上所擺放的小面積繪畫、照片、瓷器等裝飾物品。

對於客廳的半開放空間，色調應高雅明快、穩重大方，而臥室色調就要淡雅，忌用鮮亮刺眼的背景色。餐廳和廚房從色彩設計角度應統一規劃，乾淨和增強食欲是設計重點，色彩上應選用淺色、柔和明亮的暖色調。

公共室內環境色彩

公共空間的室內環境有自身特性，因為人員進出頻繁，色彩設計要為社會功能服務。在公共空間，色光的重要性高於家庭空間。

雜誌出版品色彩

雜誌（尤其是時尚類雜誌）一直是潮流的風向標。雜誌是出版品裡亮麗的風景線，從雜誌的色彩設計可以發現眾多印刷品的色彩規律。比如服裝雜誌大多主張華麗，而且貼近最新的色彩流行趨勢；而學術類雜誌大多樸素而莊重，很少有鮮豔複雜的色彩。

我們接著從雜誌的版面色彩、印刷色彩進行分析。

版面的色彩處理

版面設計又叫版型設計,其中色彩往往是最活躍、最多變的元素。好的版面設計可以增添畫面的變化與情趣,同時增強版面的空間感和層次感。版面的用色規律有一定的特殊性,一方面雜誌需要圖文呼應,另一方面平面媒體的空間有限,缺乏延伸。所以,在設計時要充分發揮色彩對閱讀者的心理影響作用。

1. 發揮色彩的象徵意義,與主題和內容呼應,直接影響閱讀者的心理

色彩對人的感官刺激比文字的刺激更大、更直接,所以

雜誌需要強化某種效應時，往往用色彩反映，與讀者的經驗、記憶、知識等聯繫起來，形成某種強烈情感，所以，好的版面設計都利用了色彩特性。

比如，紅色版面能讓人產生溫暖、喜慶、充滿力量的感覺，在新年、喜慶等主題上廣泛使用；而藍色版面則使人感受寧靜和冷漠，在表達安靜、悠遠的主題時使用。

在色彩設計時，一方面要瞭解讀者的需求和感受；另一方面，要配合文章主題，表達和強化作者或編輯的思想。當然雜誌在製行時會有一個完善的風格規畫，其下則有多個配色方案。

2. 注意色彩的搭配、版面的易讀性，方便讀者找尋資訊

時尚類雜誌版面多是圖文混編，如果色彩搭

配不當，會造成閱讀困難。出版品的核心仍然是文字，如果不能好好閱讀文字，讀者就找不到有效的資訊。

色彩有明度、色相和純度，版面顏色和文字組合在一起，就要靠色彩對比來確保文字的易讀性。雜誌易讀性的本質就是色彩的視認性，透過三方面進行：首先是明度對比，然後是色相對比，最後是純度對比。對比最強烈的是白底黑字，其易讀性最強；而對比最弱的是白底黃字，因為黃色的明度與白底的明度比較接近，不容易分辨。

再來介紹幾個處理文字及背景顏色的小技巧：

- 背景與文字的顏色最好不要相近，因為兩者色相愈接近，文字的易讀性就愈低。
- 如果背景與文字使用了相近顏色，一定要在明度上形成強烈對比。
- 如果要讓文字突出、有衝擊力，可以用對比色相和互補色相。
- 如果背景與文字使用了對比色相，又需要調和版面，可以調整顏色的純度和明度。

3. 文字內容豐富的雜誌需要注意紙張顏色

時尚類雜誌大多選擇品質很好的紙張。為了豐富表現力，有的雜誌採用有色紙，有的封面還採用特殊的印刷工藝，在版面色彩設計時，就要一併考慮材料本身的特性。

雜誌印刷的色彩處理

印刷品的色彩設計與電腦關係密切，相關的電腦軟體和先進的印刷機不斷問世，數位印刷興起。數位印刷存在色差問題，電腦螢幕上看到的色彩與印刷品本身色彩基準不同（電腦螢幕色以 RGB 為主，印刷色則以 CMYK 為主）。為了實現「所見即所得」，電腦軟體採用了不同的表色方法。

企業色彩

我們分別從色彩計畫、物品的色彩應用、廣告的色彩應用三個方面，對企業色彩設計和搭配進行簡單描述。

色彩計畫

VIS（visual identity system）即視覺識別系統，是區分企業與其他企業的重要標誌。它將企業理念、企業文化，運用整體視覺形象傳達出來。

做為視覺符合的傳達體系，VIS 可以突出企業個性，塑造企業形象，同時規定色彩使用範圍及標準。做為規範，VIS 透過企業視覺識別系統手冊來傳達，內容包括商標、標準字體、標準色彩組合。

　視覺識別手冊通常分為基礎系統和應用系統。在基礎應用系統中，色彩被規範為企業標準色；在應用系統中，企業的商標和色彩被廣泛使用在不同的物品和場合。

　先談談企業標準色，也就是企業色彩計畫。

　企業色彩計畫一般包括標準的印刷色、輔助色系列和色彩搭配規範。對於用色範圍大的集團公司，還需要擬定下屬產業的色彩識別，制定背景色使用規定，同時提供完整的色彩搭配組合專用表，對規範標準色的應用，背景色的色度、色相都要明確，以確保統一和完善性。

　企業色彩計畫需要滿足三個特性：**行業性、易用性、統一性**。

行業性是指企業色彩應該表現出行業特徵,方便識別。各行業有約定俗成的特徵色彩,比如機械製造、電信科技等企業,其行業色多為藍色;保健品、健身用品等行業色多為綠色;美容院、女性服飾等行業色多為紅色。

易用性是指企業色彩應該方便應用、方便管理。企業標準色廣泛使用在印刷品中,所以標準色要便於印刷,用CMYK 模式表達,色彩盡量飽滿,不能太過生僻。對於輔助色系列和色彩搭配規範,都要用 CMYK 印刷色系統表現。

統一性是指企業色彩應該與搭配組合統一協調。企業標準色與輔助色系列要統一,而色彩搭配規範同樣要考慮場合和應用,做到協調。

企業色彩計畫的擬定過程

　　色彩顧問在擬定企業色彩計畫時，要先充分瞭解企業文化、企業理念，然後參考行業特徵擬定標準色，在標準色的基礎上擬定輔助色。最後，將色彩搭配組合及效果表現出來。

企業色彩在物品上的應用

　　在企業經營過程中，不管是對內辦公用品還是對外饋贈物品，都要遵循色彩規範，保持企業良好形象。對色彩應用比較廣泛的物品包括：辦公事務性用品、公共關係贈品、員工服裝及服飾規範、交通工具外觀設計等方面。

辦公事務性用品多為印刷品，考慮印刷工藝對色彩的影響。而公共關係贈品則有多種形態，包括塑膠、布料等，所以要考慮材料本身的色彩，保證企業色（尤其商標）的誘目性及視認性。

企業的工作服可以增強員工的歸屬感、榮譽感，提高工作效率、責任心。一般設計冬裝和夏裝兩種，同時區分工作範圍、性質和特點，主要有經理制服、管理人員制服、員工制服、公關制服、襯衫、領帶、工作帽、名牌等，可以小塊的色彩表現崗位性質和等級。

企業色彩在廣告中的應用

廣告是企業經營最常見的行銷方法之一，對色彩的應用也最廣泛，廣告包括了企業宣傳、媒體廣告、戶外廣告等多種方式。

文宣關係企業形象，色彩應用非常重要。設計時，色彩可以透過以下方式表達，主色調應與標準色呼應，文宣強化讀者對企業的印象，傳達出企業的價值理念。

媒體廣告包含了平面媒體、電視廣告、網站等。平面廣告的色彩可以參考雜誌色彩章節的內容。電視廣告的豐富性使標準色的應用更靈活、更具體，可以透過大色塊畫面和長時間鏡頭來突出色彩。網站的配色要契合企業網站功

能，對於宣傳性網站，可強調色彩統一性；對於產品性網站，
可強調色彩豐富性。

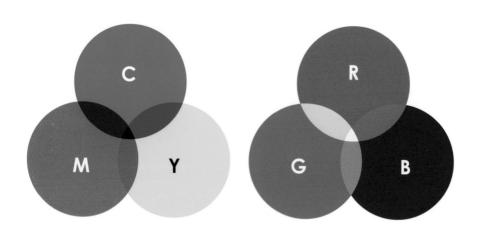

電腦表色方法 CMYK、RGB 和特別色

　　常用的電腦表色方法為 CMYK 和 RGB 兩種模式。

　　CMYK 模式是針對印刷媒介，基於油墨的光吸收／反射特性建立的色彩模型。其中 C 為青色 (Cyan)， M 為洋紅色 (Magenta)， Y 為黃色 (Yellow)， K 為黑色 (Black)。而 RGB 色彩模式是工業界的顏色標準，是透過對紅（Red）、綠（Green）、藍（Blue）三個顏色變化以及相互疊加，所得到的各種顏色。這個標準幾乎囊括了人類視力所能感受的所有顏色，是目前運用最廣的顏色系統。

　　在電腦輔助設計中，準備用印刷顏色列印圖像時，應使用 CMYK 模式。如果原始圖像為 RGB 模式，最好先編輯，然

後再轉換為 CMYK 模式。如以 RGB 模式直接輸出圖片，印刷品實際顏色將與 RGB 預覽顏色有較大差異。

特別色是印刷常用的術語。當我們用黃、洋紅、青及黑色油墨進行印刷，就是「四色印刷」。四色印刷又叫全彩印刷，還原力強，表現力豐富。但某些時候為了達到特殊的效果，往往會使用特別色。

特別色是透過 CMYK 不同配比調製的油墨，或是加入特殊物質，造成金、銀、珠光等特殊效果的專有油墨。

過去，特別色油墨較多單獨應用在書籍封面、扉頁等地方，無法大量使用。但隨著現代五色以上印刷機問世，印刷成本降低，特別色油墨已能與四色油墨套用，使原本較單薄的四色油墨變得厚重。特別色油墨的光澤與四色混合後產生的特殊效果，比四色裡的任何一種單色更豐富，且五色印刷機也具備上光功能，讓成品表現力更強。

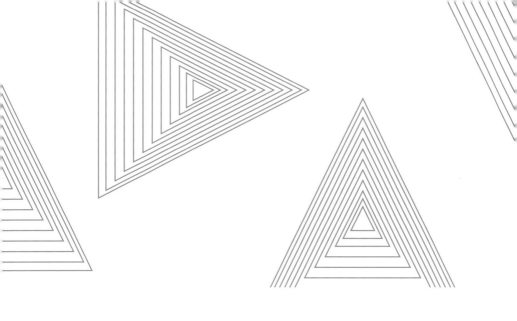

CHAPTER 3

為什麼愛白馬王子？黑馬王子不好嗎？

——色彩祕密

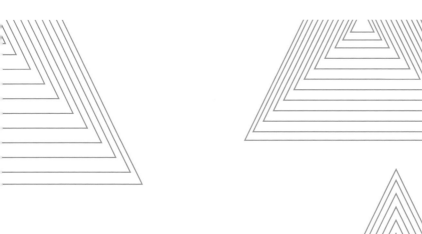

色彩的聽覺、味覺、嗅覺

　　我們透過五個感覺器官來認識這個世界：視覺、聽覺、觸覺、嗅覺和味覺。實驗證明，人獲得的資訊中，87% 透過視覺，7% 透過聽覺，3% 透過觸覺，2% 透過嗅覺，1% 透過味覺。我們的人生經驗借助這五個感覺器官去感受外界而產生，NLP（Neuro-Linguistic Programming 神經語言規劃）稱為「表像系統」，是我們獲取、儲存與運用經驗的感官通道。色彩直接影響五個感覺器官對事物的認知。

看見聲音、聽見顏色──色彩與聽覺

　　據英國《新科學家》雜誌報導，聲學工程師利用特殊技術可以將鯨類和海豚的聲音變成視覺化的美麗圖案，驚奇地發現不同的聲調具有不同色彩。

　　音樂和色彩都擁有無窮能量。噪音是負能量的聲音，負能量的色彩就雜亂無章、配色不和諧。在音樂作品中運用不同音色與繪畫藝術運用不同顏色極為相似，音色與顏色之間存在自然聯繫，從物理角度講都是波動，只是性質和頻率範圍

有所區別。

　　人類的耳朵能聽到的聲波大約從每秒 16Hz 至每秒 2 萬 Hz，而人類的眼睛能看到的電磁波大約從每秒 380 萬億 Hz 至每秒 790 萬億 Hz。絢麗燦爛的色彩視覺形象能暗示旋律優美的聽覺形象，人們在欣賞一幅優秀的藝術作品時，似乎能從中「聽」到用顏色譜寫的樂曲；欣賞一首優美動聽的樂曲時，似乎又能從中「看」到用音符描繪的色彩。

　　憂傷時聽到節奏舒緩的曲子，稱它們為「藍調」；情緒高昂時聽到進行曲，把激昂的旋律想像為紅色；聽到歡快的兒歌時，覺得那是明快的黃色。

　　古人早就發現色彩和音樂的關係。武則天愛好音樂，在她撰寫的《樂書要錄》中說五音的美麗就像散發光暈的五彩。肯定了「五音」與「五色」的關係。

　　樂曲透過聯想和想像才能「翻譯」成明快、晦暗、豔麗、沉靜、樸素、典雅、華麗等不同色調。音樂色彩感受能力的強弱，不僅與音樂、色彩藝術的修養有關，而且與聯想力和想像力有關。

柴可夫斯基著名的芭蕾舞曲〈四小天鵝〉音樂輕鬆活潑，節奏乾淨俐落，描繪出小天鵝在湖畔嬉遊的情景，質樸動人又充滿田園般的詩意。

貝多芬〈命運交響曲〉驚惶不安的第一主題貫穿第一樂章，激昂有力，具有勇往直前的氣勢，表達貝多芬充滿憤慨和挑戰命運的堅強意志。圓號吹出由命運變化而來的號角音調，引出充滿溫柔、抒情、優美的第二主題，抒發對幸福、美好生活的渴望和追求。

獲得第三十四屆奧斯卡最佳電影歌曲〈Moon River〉，婉轉低迴的曲調勾勒出女主角奧黛麗・赫本的迷人輪廓。無需看電影便能輕易嗅出浪漫的味道，「Moon river wider than a mile. I'm crossing you in style someday……」低吟淺唱，無限甜蜜。

【聽色】

準備工具：

1. 彩色鉛筆或顏料、畫筆。

2. 廢舊廣告或印刷海報（設計人員可以使用專業的色卡、色票）。

3. 幾張 A4 或更大的白紙、剪刀、膠水或雙面膠。

找個安靜的地方，關閉手機，調暗光線，閉上眼睛欣賞以下音樂，靜心感受音樂傳遞的情感。將這種感覺用幾個關鍵字填寫在音樂名稱後，然後選擇你認為最適合的顏色畫在白紙上。

歌曲	關鍵詞	色彩表達
李榮浩〈模特 〉	懷念、愛情、失去	黃色
陳綺貞〈流浪者之歌〉		
楊乃文〈愛我自己〉		
五月天〈諾亞方舟〉		
蘇打綠〈小情歌〉		
Connie Talbot〈Beautiful World〉		
平井堅〈輕閉雙眼〉		

白紙上不需要註明音樂名稱和關鍵字。無論是單色還是多色，是灰暗還是鮮豔，都沒有對錯，只是單純地表達出這首曲子帶給你的感受。每首曲子使用一張空白紙，最後，將這些畫好的紙擺在地上進行歸類，分為正能量、負能量和中性能量三組。

你面前鋪滿藝術家透過你而傳達出來的語言，每個人對他們的理解不盡相同，觀察你自己用什麼顏色表現這三種能量。這既是對色彩感受的訓練，更是觀心的過程。你還可以選擇不同的曲目來做這樣的練習，觀察在不同心境和階段，同一首曲子的色彩語言是否一樣？

紅蘋果甜，青蘋果酸嗎？——色彩與味覺

菜餚的顏色不僅影響食欲，更關係健康，紅色有卓越的抗癌效果，黃色可降低膽固醇，橘黃色有利血液循環，草綠色守護肺和肝，白色能提高免疫力。大自然是神祕的，賦予食物多彩的天然色素，使我們的餐桌色彩絢麗。解開食物色彩的祕密，就能擁有健康。

美國華盛頓大學曾進行關於「味覺受顏色影響」的研究，發現真實色彩對於人的味覺識別有很大幫助，然而，不能看到顏色時就很容易辨認錯誤。在看不到顏色的情況下，只有 70% 的人能嘗出葡萄味飲料，30% 的人能分辨出櫻桃味飲料，15% 的人能夠試出檸檬酸。當人看不到顏色時，感官能力會下降，這是碳酸飲料五顏六色的原因之一。

在中國傳統的茶文化中，品茗的重要環節之一就是「觀色」，茶水的顏色說明茶的品質，品紅酒也是如此。

無論是菜品配色，還是餐桌布置，美味佳餚講究色、香、味、形俱全，色彩在飲食文化中一直未被忽視，正確使用可促進食欲。一般而言，黃色、淺紅、橙紅具有甘甜味；綠色、黃綠色、青綠色具有酸味；黑色、藍紫色、褐色、灰色具有苦味；暗黃色、紅色具有辣味；茶褐色具有澀味；青色、藍色、淺灰色具有鹹味；白色清淡，黑色濃鹹。

明亮色系和暖色系
容易引起食欲，其中
以橙色為最佳，有色
彩變化搭配的食物容
易增進食欲，單調或
者雜亂無章的色彩搭
配使人倒胃口。需要
減肥的人可以讓食物色彩看上去就難以下嚥，從視覺傳遞
的訊息可以抑制食欲，達到減肥效果。

色彩的味覺雖然不是透過味蕾來品嘗，但與我們對食物
本身的味覺記憶有關。比如，紅色的蘋果給人甜味感，而
青色的蘋果則給人酸澀感。西藥為了沖淡苦味的感覺，使
用很多鮮亮的顏色，給人甜的感覺，好似「糖衣」。

偏冷濁色使人想到腐敗臭味──色彩與嗅覺

香味的使用不僅代表使用者的個性，也表現生活品質和
品味。對於商業行銷而言，香味行銷和視覺行銷、聽覺行銷
一樣，是透過人體感受來銷售的方式。聞到好聞的香水味，
人的腦海浮現美好的聯想，進而產生消費欲望。

色覺與嗅覺的關係大致與味覺相同，由生活聯想而來。

人們在生活中體驗到花卉、瓜果、食品等芳香味，如玫瑰、蘋果、檸檬、香蕉、咖啡、酒類、酸醋等。嗅覺將不同的香味與色彩聯繫在一起，沒有喝過咖啡的人不會透過咖啡的顏色感受它的特殊香味，沒有聞過玫瑰香的人當然很難想像玫瑰香水的味道。

關於色彩與嗅覺的聯繫，心理學實驗證明：通常紅、黃、橙等暖色系，容易使人感受到香味；偏冷的濁色比如紫色系，容易使人想到腐敗臭味；深褐色容易讓人聯想到烤焦味。

保險櫃多黑色，包裝箱多淺色

色彩美感與生理滿足和心理快感相關。人的感覺器官互相聯繫、互相作用，任何一種感覺器官受到刺激以後，在引起反應的同時，還會誘發其他感覺系統反應，產生第二次感覺共鳴。在生理心理學上稱前者為「主導性感覺反應」；後者為「伴隨性感覺反應」，又稱為「通感」。

由此可見，以往色彩刺激產生的視覺反應，伴隨聽覺、嗅覺、觸覺等形成的經驗，使我們聽到不同樂曲、聞到不同氣味、身處不同場合時，以色彩經驗和記憶進行分類和辨識。

比如紅色能使人心中獲得溫暖的感覺，使脈搏加快，血壓升高，如果長時間接受紅光刺激，在脈搏、血壓不斷升高的情況下，人會煩躁不安，就需要相對的冷色、靜色來鎮定平衡。

對同一種顏色的接受程度，「色彩生理」和「色彩心理」是同時交叉進行的，它們之間既有聯繫又相互制約。受性格、喜好、當時的心情、年齡、文化背景和成長環境等影響，對色彩會產生不同感受，因此，色彩記憶與成長經驗、職業、年齡、時代潮流有關。

雖然色彩引起的複雜情感因人而異，但是人類在生理構造和生活環境等方面存在共同性，所以對色彩的感受也有共同處，總結如下。

1. 膨脹與收縮

不同的顏色為人帶來膨脹的感覺和收縮的感覺。即使完全沒有色彩知識的人，僅憑藉肉眼也可以觀察到色彩的膨脹感、收縮感。

我們準備兩塊面積相同、色相不同的顏色塊，放在同樣環境中進行比較。如果將紅色和藍色放在一起，紅色面積就比藍色顯得大些；黃色和綠色放在一起，黃色面積就比綠色顯得大；黑色和白色放在一起，白色的面積就比黑色顯得大。

▲ 面積相同、色相相同的兩個三角形,因為放置在不同的色彩背景下,看起來不一樣大,這是因為黃色是膨脹色,藍色是收縮色,不同的背景色影響了大腦的判斷。

　　經過分析可以得到結論:暖色、亮色(如紅色、黃色、白色)具有擴散性,看起來比實際大些,被稱為膨脹色。相較之下,冷色、暗色(如藍色、綠色、黑色)具有收斂性,看起來比實際小些,被稱為收縮色。相同體積、面積的物體放在不同顏色背景中,給人的感覺也不一樣。

　　好好利用收縮色可以打造苗條的身形。上身寬、下身瘦的女生搭配服裝時,建議上身使用收縮色,下身用膨脹色,這就是為什麼女生穿上黑色絲襪後,腿部看起來比較瘦,有通透感的極薄黑色絲襪在視覺上不會顯得太過厚重,效果一定比厚的天鵝絨黑色絲襪好。

穿著黑色服飾非常顯瘦，可是從頭到腳一身黑，也不好看，會讓人感覺很沉重。

　　在室內裝修時，只要妥善使用膨脹色與收縮色，就可以使房間顯得寬敞明亮。比如，橘紅色的沙發看起來很占空間，使房間顯得狹窄、有壓迫感，而藍色的沙發看上去讓人感覺剩餘的空間較大。

2. 軟和硬

　　色彩能使人感覺柔和，也能讓人感覺堅硬，這和色彩的明度、彩度有關。

　　棉花糖一直都是淺色的，因為顏色太深容易產生堅硬的感覺，影響「賣相」，無法取得消費者認同。嬰幼兒服裝的色彩往往選擇淺淡的顏色，如粉紅色、淡黃色、淡藍色、淡綠色等，這些顏色映襯著孩子的小臉，顯得皮膚格外嬌嫩。如果為還在襁褓中的幼兒買一身黑褐色的衣服，則顯得太沉、太硬，與孩子的嬌嫩格格不入。

因色彩而生的柔和與堅硬感存在一定的規律：明度較高、純度較低的顏色搭配在一起，會讓人感到柔和；而明度較低、純度較高的顏色配在一起，會讓人感到堅硬。後者的服裝配色適合嚴肅莊重的禮儀場合，不適合輕鬆愉快的娛樂場所。

在無彩色系中，黑白就有冷和硬的感覺，灰色則給人柔和感。在有彩色系中，冷色往往給人堅硬感，暖色則給人柔和感；深色給人以堅硬感（因明度低），淺色給人柔和感（因明度高）。

3. 輕和重

顏色沒有重量，但是有的顏色使人感覺物體重，有的顏色使人感覺物體輕。比如，同重量的藍色箱子與黃色箱子相比，黃色箱子感覺更重一點；藍色箱子與黑色箱子相比，黑色箱子看上去較重。

色彩的輕重是相對的。

實驗證實，相同大小的黑色箱子與白色箱子相比，前者看起來重 1.8 倍。此外，即使是相同顏色，明度低的顏色感覺比明度高的顏色重，比如，紅色物體比粉紅色物體看起來更重。彩度低的顏色也比彩度高的顏色感覺重，比如，同是紅色系，栗紅色比大紅色感覺重。

色彩的輕重感在穿衣打扮上很重要。下深上淺的服裝配色給人穩重感，而下淺上深則給人時尚活潑的感覺。我們冬天穿著西裝外套時，會感覺比其他季節穩重，因為冬天西裝的顏色比較深。

　　「重」是一種主觀感覺，因而會隨著周圍環境以及自身狀態而產生差異。比如，傍晚下班時，我們雖然背著和早晨一樣的皮包，卻感覺格外沉重，這就是工作一天後感覺疲憊的結果。如果早晨上班就感覺皮包很沉重，你可以換個顏色淺或明亮色的皮包。

　　色彩與重量的關係，在室內裝修中也得到廣泛應用。比如，天花板採用明快的顏色，從牆面到床，再到地板，逐漸加深顏色，製造出穩定感，使人感覺安全和安心。

TIPS

為什麼保險櫃多為黑色？

從出現保險櫃開始就多用黑色，不管是公司的大型保險櫃，還是電影裡出現的巨型保險櫃，大多是黑色。這是為什麼呢？

為了防止被盜，保險櫃都設計為無法輕易破壞的構造，還必須盡可能地加重，使人無法輕易搬動。然而，為保險櫃增加物理重量有其極限，於是便塗上心理感覺沉重的深色，使人產生無法搬移的感覺。

白色和黑色在心理上可以產生接近兩倍的重量差，因而使用黑色可以大大增加保險櫃的心理重量，有效防止被盜。而冰箱、洗衣機大多是白色的，不僅讓人感到清潔、美觀，也感到輕巧一些。

為什麼包裝紙箱多為淺褐色？

包裝紙箱多為淺褐色是因為利用再生紙製造，保持紙漿的原色。

然而，包裝紙箱大多用淺褐色的理由不只有一個，和心理重量也有緊密關係。最近，除了淺褐色之外，白色包裝紙箱也多了起來。某些大型物流公司已經把包裝紙箱統一為白色。

淺褐色可以使人感覺紙箱的重量比較輕，相比之下，白色就更輕了。使用白色紙箱包裝貨物，可以減輕搬運人員的心理負擔，而且，白色看起來也比較整潔。

4. 活潑與莊重

暖色、純度高的顏色、對比強的顏色、多彩的顏色都會顯得跳躍、活潑；而冷色、暗色、灰色則給人嚴肅、莊重的感覺。黑色給人壓抑感，灰色呈現中性，而白色則顯得活潑。從感覺心理來看，色彩的活潑和莊重感，與色彩的興奮和沉靜感比較相似。

從服裝應用層面上說，青少年服裝配色多活潑跳躍，而中老年人則顯得莊重典雅。

5. 寒冷與溫暖

不同色彩會產生不同的溫度感。看到紅色、橘黃色容易聯想到太陽和火焰,使人感到溫暖,產生熱烈興奮感;看到青色、綠色,容易聯想到海水、晴空和綠蔭,使人感覺寒冷。人們稱有溫暖感的色彩為暖色系,將有寒冷感的色彩稱為冷色系。

色彩的冷暖感覺是相對存在,而非孤立的。如紫色與橙色並列時,紫色傾向冷色;紫色與青色對比時,紫色又偏於暖色;綠色、紫色在明度高時近於冷色;而黃綠色、紫紅色在明度、彩度高時近於暖色。

色彩是最環保的空調。如能熟練掌握暖色與冷色的使用方法,就可以利用改變顏色來調節人的心理溫度,減少空調的使用,節省能源、保護環境。

物理上反光不吸熱的顏色與吸光吸熱的顏色

暖色和冷色使人從心理上感覺溫暖或寒冷。實際上，有些顏色可以反射光線而不吸收熱量，使物體實際溫度較低，而有些顏色吸收光線時還會吸收熱量，使物體實際溫度較高。白色、黃色和淺藍等明亮顏色可以反射光線，不容易吸收熱量，而黑色和紫紅色等顏色容易吸收光線和熱量。

小孩子做實驗會用放大鏡聚焦太陽光線把紙點燃，黑色紙非常容易點燃，而白色紙則需要一段時間，因為黑色容易吸收光線和熱量，溫度能夠快速上升到燃點。

黑色最吸熱，接下來是茶色等濃重的顏色，依次分別是紅色、黃色、藍色、綠色、白色。由於材質和色彩明度的差別，其反光吸熱的比率有所不同，但是大體而言是如此。

值得一提的是藏青色，工作服經常使用。藏青色的明度較低，而且是比較濃重的顏色，但它的吸熱率卻較低。吸熱率最低的是白色系，這類顏色不僅讓人從心理上感覺到涼爽，實際上確實可使物體保持相對較低的溫度。

遮陽傘是女性夏日的必備品。白色遮陽傘可以反射太陽光，日本某電視臺的電視購物節目中，曾經推出

一種黑色的遮陽傘，似乎受到不少女性青睞。廠商宣傳這種黑色遮陽傘可以吸收紫外線，阻斷紫外線對皮膚的傷害。實際上，如果黑色遮陽傘的材質不夠厚，會適得其反；同時，黑色還會吸收紅外線，使物體溫度相對較高。因此，白色遮陽傘是較好的選擇。

另外，黃種人的頭髮多為黑色。夏天外出時，頭髮會吸收紫外線和紅外線，最好戴頂遮陽帽再出門，防止頭部溫度過高。

白色電風扇和紅色電風扇

在酷熱難耐的夏季，電風扇可以幫我們消暑解熱，可是你留意過它的顏色嗎？電風扇一般都為白色、黑色等冷色，很少見到紅色電風扇。

其實，不管電風扇是什麼顏色，都可以吹出一樣的涼風，但紅色等暖色會讓人從心理上感覺溫暖，因而感覺吹出的是溫熱的風，在悶熱的夏季使人更覺得煩悶。因此，還是白色等冷色的電風扇讓人感覺舒服。

夏天，使用白色或淺藍色窗簾會讓人感覺室內比較涼爽，如果再配上冷色的室內裝潢，可以有更好的效果。冬天，換成暖色窗簾，用暖色的布做桌布，沙發套也換成暖色的，則可以使人感覺溫暖起來。

暖色製造暖意比冷色製造涼意的效果更顯著，因此，怕冷的人最好將房間裝修成暖色。暖色與冷色可以使人對房間的心理溫度相差攝氏 2 ～ 3 度。

　　有些餐廳和工廠的裝修為冷色調，結果到了冬天就會受到顧客或員工抱怨，把色調改為暖色之後，抱怨就大大減少了。由此可見，色彩有調節溫度的作用。

6. 明快與憂鬱

　　色彩的明快與憂鬱感主要與色彩的明度和純度有關。明度高的鮮豔色具有明快感，灰暗渾濁色具有憂鬱感。高明度基調的配色容易取得明快感，低明度基調的配色容易使人憂鬱。在無彩色系列中，黑與深灰容易導致憂鬱，而白與淺灰容易使人產生明快感，中明度的灰為中性色。

　　色彩對比度的強弱也影響色彩的明快或憂鬱感，對比強者趨向明快，弱者趨向憂鬱。純色與白色組合讓人感覺明快，濁色與黑色組合讓人感覺憂鬱。

7. 時間的快慢

　　請兩個人做實驗，讓其中一人進入粉紅色壁紙、深紅色地毯的紅色系房間，另一人進入藍色壁紙、藍色地毯的藍色系房間，不給他們任何計時器，讓他們憑感覺在一小時後從房間裡出來。

結果，紅色系房間裡的人在四十～五十分鐘後便出來了，而藍色系房間裡的人在七十～八十分鐘後還沒有出來。有人說是因為紅色房間讓人覺得不舒服，所以感覺時間特別漫長。這確實是原因之一，但最主要的原因是「人的時間感會被周圍的顏色擾亂」。色彩使人的時間感混淆，這是它的眾多魔力之一，人看著紅色會感覺時間比實際長，而看著藍色則感覺時間比實際短。

再舉個例子，潛水時需要攜帶氧氣瓶，氧氣瓶可以持續供氧四十～五十分鐘，但是大多數潛水者將氧氣瓶的氧氣用光後，卻感覺在水中只待了二十分鐘左右。海洋裡各色魚類和漂亮珊瑚吸引潛水者的注意力，因此感覺時間過得很快，更重要的原因是，海底是一個藍色世界，藍色「麻痺」了潛水者對時間的感覺。

這個現象在日常生活中也非常常見，燈光照明就是一個例子。在青白色的螢光燈下，人會感覺時間過得很快，而在溫暖的白熾燈下就會感覺時間過得很慢。因此，如果單純出於工作需要，最好在螢光燈下進行。白熾燈會使人感覺時間漫長，容易產生煩躁情緒；反之，臥室中比較適合使用白熾燈等令人感覺溫暖的照明設備，營造屬於自己的悠閒空間。

TIPS

速食店不適合等人

速食店給我們的印象一般是座位很多，效率很高，顧客吃完就走，不會停留很長時間。有的人喜歡和朋友約在速食店碰面，其實速食店並不適合等人。很多速食店的裝潢以橘黃色或紅色為主，這兩種顏色雖然使人心情愉悅、興奮及增進食欲，但也讓人坐不住，感覺時間漫長。如果在這樣的環境中等人，會讓人愈來愈煩躁。

適合約會、等人的場所應該是色調偏冷的咖啡館，而且，咖啡的香味也使人放鬆，在這樣的環境中等待對方，不會把焦點放在時間的流逝上。

8. 興奮與沉靜

　　色彩的興奮與沉靜感取決於刺激視覺的強弱度。在色相方面，紅色、橙色、黃色具有興奮感，青色、藍色、藍紫色具有沉靜感，綠與藍為中性。偏暖的色系容易使人興奮，即所謂「熱鬧」；偏冷的色系容易使人沉靜，即所謂「冷靜」。

　　在明度方面，高明度的色彩具有興奮感，低明度的色彩具有沉靜感。在純度方面，高純度的色彩具有興奮感，低純度的色彩具有沉靜感。色彩組合的對比強弱程度直接影響興奮與沉靜感，對比強的容易使人興奮，對比弱的容易使人沉靜。

9. 前進與後退

　　有些顏色看起來向上凸出，有些顏色看起來向下凹陷，其中顯得凸出的顏色被稱為「前進色」，而顯得凹陷的顏色被稱為「後退色」。前進色包括紅色、橙色和黃色等暖色，主要為高彩度的顏色；而後退色則包括藍色和藍紫色等冷色，主要為低彩度的顏色。

　　前進色和後退色的色彩效果在眾多領域得到廣泛應用。比如，看板大多使用紅色、橙色和黃色等前進色，這是因為這些顏色不僅醒目，而且有凸出的效果，在遠處就能看到。

在同一個地方立兩塊看板，一塊為紅色，一塊為藍色。從遠處看紅色的看板會顯得近一些。

在商品宣傳單上，正確使用前進色可以突顯宣傳效果。把優惠活動的日期和優惠價格用紅色或黃色的大字顯示，會產生衝擊性效果，使顧客無法抵擋誘惑。

化妝師合理運用色彩畫出富有立體感的臉，可以製造立體感和縱深感的眼影就是後退色。在日本的傳統插花藝術中，前面擺紅色或橙色的花，後面擺藍色的花，可以構造出具有縱深感的立體畫面。

在家居布置時，小戶型房間宜用後退色，使視覺空間寬敞，如使用過多膨脹色，會顯得空間狹小。較低的天花板給人壓抑的感覺，但是只要塗上淡藍色等明度高的後退色，就可以從感覺上拉高天花板。比較深的通道，可以在盡頭的牆面使用前進色，使這面牆產生凸出感，縮短通道的長度。廁所可以統一使用白色或米色，使人感覺清潔、明快，看起來寬敞些，減少壓迫感。

10. 華麗與樸素

　　色彩的華麗與樸素感與色相的關係最密切，其次是純度與明度。紅色、黃色等暖色和鮮豔明亮的色彩具有華麗感，而青色、藍色等冷色和渾濁灰暗的色彩具有樸素感。有彩色系具有華麗感，無彩色系具有樸素感。

　　色彩的華麗與樸素感也與色彩組合有關，運用色相對比的配色具有華麗感，其中以補色組合為最華麗。為了增加色彩的華麗感，最常運用金色、銀色。金碧輝煌、富麗堂皇的宮殿，配色中昂貴的金、銀裝飾是必不可少的。

11. 積極與消極

　　色彩的積極與消極感與色彩的興奮與沉靜感相似。積極主動的色彩具有生命力和進取性，消極被動的色彩是表現平安、溫柔的色彩。體育教練為了充分發揮運動員的體力潛能，喜歡將運動員的休息室、更衣室刷成藍色，以便創造一種放鬆的氣氛；當運動員進入比賽場地時，則要求先進入紅色的房間，以便營造強烈的緊張氣氛，鼓動士氣，使運動員提前進入最佳的競技狀態。

　　色彩的積極與消極感主要與色相有關，同時又與純度和明度有關。高明度、高純度的色彩具有積極感，低明度、低純度的色彩具有消極感。

色彩給人的聯想

看到顏色，我們產生的聯想可以是有形物品，也可能是單純感受，分別稱為「具體聯想」和「抽象聯想」。

我們常把抽象的色彩感受和人的個性連結起來，描述一個人的性格熱情如火時，腦海中就呈現紅色的影像。正因存在這種「通感」，我們也把各種色彩看待成人一般，似乎有情感、有獨特的性格。

1. 紅色

我們能夠使人聯想起太陽、火焰、熱血、花卉等，讓人擁有溫暖、興奮、活潑、熱情、積極、希望、忠誠、健康、充實、飽滿、幸福等向上的心態，但有時也會感覺到原始、暴力、危險、卑俗。

因為波長最長，穿透力強，感受度高，所以多半外向、熱情、樂觀、積極、心直口快、行動力強、敢於冒險，潛意識裡從來就不畏懼困難，喜歡尋求刺激的事物，勇於嘗試和創新。但容易衝動，情緒波動大，心情好的時候像綿羊，脾氣不好時像個惡魔，還會殃及身邊的人。

在親密關係中，我們熱情有活力的個性散發出難以抗拒的性感魅力，但也常常因衝動的個性，讓對方感到恐懼和難以忍受。但這不是壞事，因為久而久之就能篩選出真正

懂得我們的伴侶。在選擇伴侶時，會多考慮綠色性格類型的人。

我們不適合做慢工出細活的事，那太磨人、太麻煩了！我們當然希望能帶著覺知來提升自己，這樣的職位需要耐心，但如果能夠堅持一定的時間，將看到提升後的我，提升後的我多了綠色性格的從容。

深紅色及偏紫的紅色讓人感覺莊嚴、穩重又熱情，適合在歡迎貴賓的場合使用。很多女生都喜歡含白的高明度粉紅色，覺得有柔美、甜蜜、夢幻、愉快、幸福、溫婉的感覺。

具體聯想：番茄、草莓、紅豆、櫻桃、胭脂、燈籠、紅旗、鮮血、口紅

抽象聯想：力量、熱情、革命、激情、性感、愛情、危險、幸運

2. 橙色

我們是紅色和黃色的結合，脾氣比紅色好很多，看到我們有沒有覺得很有食欲啊？人們常常把我們和柳橙汁、橘子等聯想在一起。

體內的紅色基因使我性格活潑，讓人感覺主動、積極、華麗和炙熱。我們是所有顏色裡最能讓你感到溫暖的顏色，雖然我擁有紅色的力量，但不那麼強烈。開朗、健康、活力，樂於冒險並充滿熱情，是人們對我的評價。

黃色基因讓我們年輕、健康、有活力。我們的情感非常豐富，常常為了周遭人、事、物而感動流淚，也是個容易知足的人。我們重視生活的品味與享受，所以讓人感覺溫情、甜蜜、隨和。

我們的人緣很好，令人愉快，擅長與人交往，是個社交高手。也許因為太過開朗，性格太活潑，也許是太優秀，難免遭人嫉妒，給人不安全感，所以很多工業設備及電器上的標誌絕對少不了我們的身影。

具體聯想：夕陽、柳丁、南瓜、落葉、燭光
抽象聯想：甜美、溫暖、喜悅、豐收、歡快、食欲、活潑

3. 黃色

我們有著金子般的光芒和陽光般的品質，會交往、善言辭、合群、重人事，帶給周遭開心喜悅，也許因為我們是所有有色彩中明度最高的顏色，所以也是眾多顏色中最瘋狂的。

我們的頭腦十分清晰，看事情非常透徹，知道自己要什麼，而且有能力得到，有力量與自信，具備王者的特質。我們充滿想像力，是個理想主義者，重視精神感受，喜歡新鮮和挑戰，樂於探尋問題的空間。我們是可靠的朋友和知己，常常鼓勵別人，朋友們都喜歡這種開朗樂觀、積極向上的態度，所以常常成為有意思的玩伴。

喜歡陽光就會喜歡我們。從正面說，我們看起來光明燦爛、明亮溫暖、清爽而新鮮，我們的波長及光波強度使我們很容易被看見，扔在黯淡的環境、顏色、花紋裡，只要一點點就可以改變整體的感覺。我們在警示安全的標誌上非常管用，但如果讓我們參與過多，過度明亮而顯得耀眼，很可能會讓人不適應，引起焦慮和不良反應。

年輕、明快、活潑、光明、輝煌、希望、功名、健康等是人們對我們的印象。在古代中國，我們是多少人夢寐以求的顏色，那時只有一國之君才能使用，所以我們又代表了權力和欲望，也有人因此認為我們善變而無情。

具體聯想：太陽、黃金、龍袍、玉米、檸檬、向日葵、蛋糕、
　　　　　香蕉
抽象聯想：年輕、活潑、跳躍、青春、華麗、尊貴、財富、
　　　　　智慧、光明、活潑、嫉妒

4. 綠色

　　在大自然裡除了天空和海洋的藍色，最常見的顏色應該
是我們了。高聳的山體、低窪的盆地、廣闊平坦的大草原、
古老的森林，即使是大海的深處也可見到我們的身影。

　　我們和空氣與水一樣重要。我們是生命的顏色，象徵和
平希望，為人們帶來青春、理想、安逸、新鮮、安全、寧
靜的感覺。我們處世不驚，性格像草原一樣遼闊寬廣、沉
穩謙和，很多人都喜愛我們，因為能緩解他們的視覺疲勞，
讓人心情輕鬆與淡定。

　　我們是最好的聆聽者，也會是最忠誠
的朋友和伴侶。有人評價我們仁慈、善
良、平和、付出、和諧、祥和，可是也
有人說我們安於現狀、不善改變、沒有
主見、缺乏激情。人生在世為什麼那麼
累呢？至於主見，我們更關注大家的感
受，認為和諧最重要。

當我們被注入黃色基因時便成為黃綠色，那是春天的氣息，有著生機勃勃的力量，頗受兒童及年輕人歡迎。當我們被注入藍色基因時便成為藍綠色，更顯睿智。深色的我們有著深遠、穩重、沉著、睿智的含義。含灰的我們如土綠、橄欖綠、鹹菜綠、墨綠等，給人成熟、老練、深沉的感覺，是人們廣泛選用的軍服色，但也讓人感覺衰老和骯髒。

具體聯想：草、蔬菜、樹、荷葉、森林、樹葉
抽象聯想：和平、新鮮、生命、舒適、輕鬆、清新、生氣勃勃、
**　　　　　安全**

5. 藍色

我們冷靜、觀察力強、洞察力強、直覺力強，對潛意識有興趣；平靜、內向、被動、愛好和平，不喜歡跟人衝突，喜歡思考，具有創造力。我們是保守主義者，性情平和，值得依賴，有高度責任感，因此性格裡有完美主義的傾向，有些不切實際的要求。

因為我們沉靜的一面，你可以在失眠的夜晚試著數藍色綿羊。

當我們是淺藍色系時，給人明朗而富有青春朝氣的感覺，為年輕人所鍾愛，但也給人不夠成熟的感覺。

當我們是深藍色系時，給人沉著、穩定的印象，是中年人普遍喜愛的色彩；偏點暖色成為群青色時，會充滿動人的深邃魅力；是藏青時則給人大度、莊重的印象；是靛藍、普藍時，似乎成了必用的職場色彩。當然，我們也有另一面的特質，如刻板、沒有激情、冷漠、悲哀、憂鬱等。

具體聯想：海洋、天空、制服、藍精靈
抽象聯想：理智、內斂、智慧、永恆、寧靜、深邃

6. 紫色

　　紅色的感性和藍色的理性成就了變幻莫測的我們。人們總是覺得我們過於神祕和孤傲，甚至偏執，其實我們只是壓抑了紅色的那份熱情，因為覺得世界未必那麼安全，只找真正懂我的人為友，哪怕孤獨一生，也要等待他出現。

　　當我們偏紅時，給人曖昧甚至女性特質，偏藍時則顯得理性，讓人不敢親近。但我們是很多藝術工作者的最愛，

他們認為我們對靈感理念有快速感受的能力，那些自認為不合傳統或與眾不同的人也很青睞我們。

神祕、高貴、孤寂是人們對我們最多的評價。當我們成為暗紫色時，多數人會感到消極、不祥、腐爛、死亡的氣息；當我們是淡紫色時，會吸引眾多女生，將我們運用到服裝、窗簾、床組用品中，以表現浪漫和優雅。當我們成為含淺灰的紅紫色或藍紫色時，就有著類似太空、宇宙色彩那種神祕、未知的氣質。總之，我們是具有靈性的紫色。

具體聯想：葡萄、薰衣草、紫羅蘭、藍莓、茄子
抽象聯想：高貴、優雅、奢華、頹廢、神經質、孤傲

7. 黑色

我們充斥著你們的衣櫃，夜晚來臨時，總伴隨在你們身邊。我們不像有彩色有靚麗的外表，但在現代高科技產品中總少不了我們，我們也讓你在很多場合中過關。我們意志堅強、獨立自主，是一切的開始也是一切的終止，我們是零，是原則。

對很多人來説，我們是不祥的，有些人認為我們危險；而對另一些人來説，我們卻精深複雜。內斂、神祕、單調、恐怖、消亡、罪惡、端莊、冷漠、嚴謹等特質集於我們一身，由於這些矛盾的感情，我們成為一種象徵，同時結合了神祕與強大力量、善良與邪惡，還代表著禁欲與自我控制力，我們常讓人聯想到悲傷和死亡。

我們既傳統、保守又時尚，沒有哪種顏色像我們這樣包含多種感情。我們和其他顏色都能相處，特別是和鮮豔的、純度高的顏色在一起，最能取得賞心悦目的效果。但是不能大面積地使用我們，否則，不但魅力大減，還會迷失自己，產生壓抑、沉悶的感覺。

我們也會讓人顯得成熟、權威和性感，但在你們面黃肌瘦的時候不要想到我們，我們只會讓你顯得更疲勞乏力，了無生趣。我們時髦而老練，富有藝術氣息；我們是最有力量的色彩；我們嚴肅、權威，高人一等，穿著我們，你會覺得被賦予力量。

具體聯想：喪禮、黑手黨、黑夜、墨汁、烏鴉、煤炭
抽象聯想：嚴肅、黑暗、力量、死亡、不祥、強勢、神祕、
　　　　　　　性感、危險、邪惡、自負

8. 白色

我們像天上的雲朵，飄忽不定，雖然我行我素、孤芳自賞，但還是有很多人喜歡，因為我們簡單至極、聖潔，代表純潔和孩子般的天真無邪，是嬰兒或新娘的顏色。

我們也是希望和光明，女人都希望見到白馬王子。我們有著空杯的心態，與其他色彩和平相處，各種色彩只要有我們調和，就能提高明度變成淺色，具有高雅、柔和、抒情、甜美、積極的情調。

但當我們大面積出現時，會顯得空虛、單調、淒涼、虛無。我們與靈魂世界有關，是超現實的。因為我們更加積極，不像黑色那麼霸道和詭異，大面積使用卻不會搭配時，也會產生恐怖和單調的印象。

具體聯想：雪、白雲、鹽、石灰、婚紗、醫院、珍珠
抽象聯想：真相、純潔、乾淨、神聖、死亡、恐怖

9. 灰色

　　很多人不喜歡我們，說我們沒有自己的個性，但不卑不亢，沒有強烈的個性就是我們的個性，像白開水一樣，沒有感覺也是一種感覺。我們喜歡穩妥、安全、平衡的存在，對待生活的態度謹慎中立，往往在生活方式上妥協。

　　我們現實、冷靜，不想吸引別人注意，沉著可靠，認為保持現狀很重要，中庸是智慧。我們不會強勢地改變其他人，他人也不必擔心和我們在一起時迷失自己。

　　我們是最好的拍檔，柔和、細膩、樸素大方、穩定成熟，沒有白色那麼明亮，也沒有黑色那麼霸道，不像有彩色那麼張揚，可以配合支持別人，同時容易接受大家的觀點，是堅實的依賴，因此，是非常理想的背景色。常常保持沉默不是一種逃避，而是真的能夠理解每個人，我們認為這樣才是睿智的。

　　失戀的人總是喜歡和我們待在一起，或許是逃避。寂寞、時常憂鬱的人要少和我們接觸，這會讓你很難走出陰影。當我們略帶有紅色或藍色的色相時，會有高雅、細膩、含蓄、穩重、精緻、

文明而有素養的高級感覺。

濫用我們則難免讓人覺得疲勞、消極、乏味和沉悶，通常我們傳達的是質樸的感覺，但也擅長用其他色彩表達不同的心情，所以我們並非那麼乏味。

不要認為我們沒有生活激情，總是消極，其實我們認為人生難得糊塗，曖昧也是生活的情調和智慧。

具體聯想：煙灰、灰塵、混凝土、城市、倫敦、高速公路、陰雨天

抽象聯想：冷靜、保守、沉著、低調、樸素、中庸、平凡、單調、雅致

10. 褐色

我們是大地的色彩，雖然沒有耀眼的光芒，可是有歲月的沉澱，歷久彌新的智慧讓我們成熟、謙讓、豐富、睿智、隨和。我們喜歡傳統，所以有時會造成古板的印象。

我們中庸，可是與灰色不同，雖然基因中只有少量的紅色和黃色，但一樣遺傳了他們的特質，所以在平靜的外表下，有顆熾熱的心。我們有很強的親和力，容易與其他色彩配合，特別是和暖色相伴，效果更佳。

具體聯想：咖啡、中藥、茶水、木材、沙漠、
　　　　　　土壤、文化
抽象聯想：收穫、謙讓、包容、隨和、踏實、
　　　　　　穩固、純樸、厚重、沉澱

TIPS

色眼識人

　　對於以下幾種顏色，你在第一時間聯想到的人是誰
（家人、親戚、朋友）？

黃色 ＿＿＿＿＿＿＿＿＿＿＿＿＿＿＿＿＿＿＿＿

橘紅色 ＿＿＿＿＿＿＿＿＿＿＿＿＿＿＿＿＿＿＿

紅色 ＿＿＿＿＿＿＿＿＿＿＿＿＿＿＿＿＿＿＿＿

白色 ＿＿＿＿＿＿＿＿＿＿＿＿＿＿＿＿＿＿＿＿

綠色 ＿＿＿＿＿＿＿＿＿＿＿＿＿＿＿＿＿＿＿＿

參考答案：

黃色：他是你常常想起的人（由他物聯想）

橘紅色：他是你永遠可以當真正朋友的人

紅色：他是你真正深愛的人

白色：他是是你靈魂的雙胞胎

綠色：他是你終生難忘的人（人本身讓你難忘）

CHAPTER 4

紫色燈光下的草莓

——色彩特性

為什麼外科醫生手術服是綠色？──殘像

　　為什麼外科醫生的手術服裝會選擇綠色而不是白色？這是因為「補色原理」，手術服做成綠色是對眼睛進行補色，避免產生視覺疲勞。外科醫生在進行手術時一直盯著紅色血液，如果時間太長，會造成「視覺殘像」，看白色的牆壁或衣服會產生青綠色光影，感覺眼花繚亂。如果眼睛看著綠色手術服，可以吸收青綠色的後像，使眼睛得到休息。

　　人的視覺器官對色彩具有適應性，色彩視覺的第一感受時間為五～十秒，過了這段時間「色彩適應」開始產生作用。視覺色彩補償現象也被稱為「視色錯覺現象」，是視覺規律，和色彩美學有直接關係。

　　視覺殘像是神經興奮後留下的痕跡所引發，是眼睛連續注視所致，所以又被稱為「連續對比」視錯覺。

▲ 對應的互補色

視覺殘像有兩種：一種是當視覺神經興奮尚未達到高峰，視覺慣性作用殘留的後像，即「正後像」，比如我們看到的煙火本來應該是亮點，可是由於視覺殘留特性，我們會看到亮點拖著長長尾巴，形成無數條線。

　　另一種是由於視覺神經興奮過度產生疲勞，並誘導出相反的結果，即「負後像」，比如，在白色或淺灰色背景上放一塊單色圖形，注視一陣子後將視線移開，背景上就會出現原來顏色的互補色圖形。紅色的負後像是綠色，黃色的負後像是紫色，藍色的負後像是橙色，明色的負後像是暗色，暗色的負後像當然就是明色了。

　　當人對某一顏色光適應後，突然轉入其他色環境中，對後者的顏色感覺趨向上一次色光環境的補色，比如，從充滿紅色光的舞臺進入白光環境，會感覺周圍所有物體都帶著綠色。

傍晚偏黃的室內色 —— 順應性

　　眼睛會順應原來的色彩刺激，把印象帶入新的色彩中。傍晚時，把室內燈光打開，會覺得室內物品的顏色偏黃。過一段時間後，眼睛習慣這樣的照明環境，就不會再有偏黃的感覺。

草莓壞了嗎？——恆常性

有個實驗，在黑暗的房間用純白色盤子盛放著一些草莓，然後放在紫色燈光下，盤子和草莓的顏色都改變了。問受試者盤子是什麼顏色，大家都認為是紫色，而認為草莓是紅色，雖然草莓呈現的顏色顯然不是紅色了，而是快腐爛變壞的顏色。

受試者沒看見盤子的本色，但都知道草莓原本的顏色是紅色，這種情形就是色彩的恆常性。

讓別人一眼看到你——誘目性

誘目性指色彩容易引人注意的特性。

檸檬黃、大紅、豔粉都是能引人注意的顏色，因為飽和度高，所以多用在標誌。無論是路牌警示標誌、家用電器的遙控器開關、廠房設備的使用標誌，黃、紅色都適用。但是，不能忽視背景色和環境色的影響，如果背景色本身就是飽和度很高的紅色，那麼在背景色前再用紅色就沒有誘目性。

我曾經受邀擔任別墅開發專案的色彩顧問，該公司舉行合作簽約儀式，邀請媒體參與。儀式開始前兩天，我詢問

公司場地背景以什麼顏色布置，沒有給我明確答覆。我猜想他們不會使用大紅色，因為他們的 LOGO 是大紅色。當天我選擇了紅色套裝，到現場後發現背景是整面紅色，而紅色 LOGO 被反白了。在紅色背景中，白色 LOGO 很誘目，而我則完全融入背景中了。

鮮豔的顏色誘目性高，但要應用在恰當環境中，所以背景色很重要。比如紅色很容易吸引人，但如果周圍的背景都是紅色，那麼紅色就沒什麼特別了。在鮮豔色林立的看板中，無彩色的廣告也許更能達到誘目的效果。

戶外大樓上的看板，使用誘目性強的色彩就能達到廣告效果，如果看板比較高，天空是背景，注意不要讓看板的顏色融入天空色中。

在會議場合發言，希望聽眾聚焦在你身上，這時要考慮講臺背景色是否影響自己，還需考慮是否有錄影，有些細條紋服裝在電視上會讓人眼花。

白紙黑字比紅紙黑字清楚 —— 視認性

在臺灣，張貼喜訊會在紅色紙上寫下黑色文字。雖然紅色誘目性強，也表示喜慶，可是紅色上的黑色文字並不容易識別，在強光下，還容易產生視覺疲勞，使人眼花繚亂。

視認性是兩種以上配色產生的識別能力。展示性的廣告品誘目性要高、視認性也要高，才能達到良好效果。

誘目性高的配色不一定視認性高，視認性高低取決於明度差高低，通常我們說「白紙黑字」，黑色和白色都是無彩色系，但兩色搭配的明度差高，所以視認性高。鮮豔的紅色和純正飽和的綠色，配在一起很搶眼，誘目性高但看不清楚，也就是視認性低，且易產生視覺疲勞。

對於色光來說，紅色的誘目性最高，綠色次之，藍色更低，所以霓虹燈廣告普遍都喜歡用紅色。

色彩的形成

色彩的產生離不開光，沒有光就沒有色彩感覺，透過光的照射，物體對光產生吸收與反射現象。被物體反射出來的光刺激人的眼睛，經過視神經傳遞到大腦，認識物體的色彩。在色彩視覺過程中，光、物體、眼睛是三個不可或缺的因素。

太陽光是最重要的自然光源，普照大地，使世界姹紫嫣紅、五彩繽紛。當光線隨時間推移以及天氣變化時，都會直接影響物體的色彩。除了太陽光之外，還有其他各種光源，比如我們使用的燈光是人工光源，比陽光弱得多，而且所

含的可見光比例也和陽光不同。一般白熾燈發出的光偏黃，而日光燈發出的光則偏藍。

光是電磁波的一種，電磁波包括宇宙射線、X射線、紫外線、可見光、紅外線、無線電波及交流電波等，具有不同波長與振動頻率，波長的長度決定顏色，振幅的強弱決定同一個顏色的深淺明暗。在電磁波中，只有380nm～780nm波長之間的電磁波能被人的視覺感受，這段波長叫可見光譜，或稱為光。

可見光線大致分為長波長、中波長、短波長，也就是常說的紅、綠、藍。因為太陽光是紅、橙、黃、綠、青、藍、紫七種不同波長的光的複合，故稱為複合光，自然界中的太

陽光、白熾電燈和日光燈發出的光都是複合光。牛頓曾做實驗，讓太陽光透過三稜鏡分解成彩虹般呈現扇形分布的色帶。七色光中的任一色光都不能再單獨分解，是單色光。

我們怎麼捕捉周圍物體的顏色呢？光照到物體上，一部分被物體反射，一部分被物體吸收，如果物體是透明的，則一部分光會穿透物體。

不同物體對不同顏色的反射、吸收和穿透情況不同，因此呈現不同色彩。比如，吸收了所有光的物體，我們看到的是黑色；反射所有光的物體，我們就看到白色；吸收了其他光而反射出紅色光的物體，我們就看到紅色。

無彩色系、有彩色系

我們將色彩分為「無彩色系」和「有彩色系」。

無彩色系指黑、白及兩者調和後各種深淺不同的灰色。從物理學角度看，黑、白、灰不包括在可見光譜中，故不能稱之為色彩。但在心理學上，它們有完整的色彩性質，在色彩中扮演重要角色，在顏料中也有重要任務：當一種顏料混入白色後，會顯得比較明亮；相反，混入黑色就顯得比較深暗。因此，黑、白、灰色不但在心理上，而且在生理上、化學上都可稱為色彩。我們會說鮮豔的紅、很暗

的藍，卻不會說灰很鮮豔，因為無彩色系只具有明度屬性而沒有彩度屬性。

可見光譜中的全部色都是有彩色系，以紅、橙、黃、綠、藍、紫為基本色。基本色以不同量混合，以及基本色與黑、白、灰（無彩色）不同量混合，產生成千上萬種有彩色。有彩色由光的波長和振幅決定，其中波長決定色相，振幅決定色調。有彩色系具有色相、明度、彩度（純度、豔度）三個屬性。

TIPS

色散與光譜

複色光分解為單色光而形成光譜的現象叫光的「色散」。複色光進入稜鏡後，由於它對各種頻率的光有不同折射率，各種色光的傳播方向偏折，因而在離開稜鏡時就各自分散，形成「光譜」。

讓一束白光射到玻璃稜鏡上，光線經過稜鏡折射後就在另一側的白紙屏上形成一條彩色光帶，其顏色排列靠近稜鏡頂端是紅色，靠近底端是紫色，中間依次是橙、黃、綠、藍、靛，這樣的光帶叫光譜。

色彩的三個屬性：色相、明度、彩度

　　我們在描述顏色時會這麼說：「我喜歡白色的百合，黃色的玫瑰。」有時，我們會說得更詳細：「我不喜歡深綠色，我喜歡鮮豔的紅色。」

色相（hue）

　　說到「白色」，我們腦海會浮現白色，這就是色彩的相貌，即色相。白色是顏色的名字，即色相名，也是依據不同波長在光譜上的位置所代表的名稱，如大紅、普藍、檸檬黃等。

色相是有彩色的最大特徵，是區別各種不同色彩最主要的標準。調色時加黑、白、灰而產生不同的顏色，這些顏色都只屬於一個色相。

人的肉眼可以分辨出約一百八十種色相的顏色。

明度（value）

當說「深綠」時，我們對綠這個色相的深淺有了更詳細的描述，這是光的反射率不同造成的。

明度是指顏色的明暗程度。無彩色系裡，反射光最多的是白色，明度高；吸收光最多的是黑色，明度低。在有彩色系裡，反射光最多的是黃色，吸收光最多的是紫色。

TIPS

光澤與螢光

金子在暗處不發亮時是土黃色，銀子在不發亮時是淺灰色。金、銀發亮叫光澤，光澤是物體的表面狀態有許多小平面，這些小平面將光線像鏡面一樣全反射出來，讓眼睛感到燦爛的反射光。光澤不屬於色彩屬性。

綠色的草地上有一棵大樹，在陽光的照射下，樹蔭下的草地和樹蔭外的草地兩種顏色明度不一樣。陽光下的綠色是明亮的綠，也叫明度高的綠；樹蔭下的綠顯得顏色較深，也叫明度低的綠。

彩度（intensity）

當一個人說「喜歡鮮豔的紅色」時，也就對紅色的彩度做了詳細描述。色彩的強弱程度或純淨程度就是色彩的彩度，彩度也叫「豔度」或「飽和度」、純度。色彩的純度愈高，有彩色成分的比例愈大。可見光譜的各種單色光是純度最高的顏色。顏色鮮豔的彩度高，不鮮豔的彩度低。

紅色的顏料加了白色，變成粉紅色，這時的紅色變淺了，即明度變得比較高；飽和度降低了，即彩度降低了。同理，紅色加了黑色，變得更深，明度變低，彩度也變低。

色調（tone）

在明度、彩度、色相三個要素中，某種因素起主導作用，我們稱為某種色調。比如一個人可能穿著多件衣服，用了多種顏色，但整體有一種傾向是偏藍或偏紅，是偏暖或偏冷等。這種顏色上的傾向就是色調。

通常可以從冷暖、色相、純度、明度四個方面來劃分色調。

　　色調在冷暖方面分為暖色調與冷色調。紅色、橙色、黃色為暖色調，象徵太陽、火焰等；綠色、藍色、黑色為冷色調，象徵森林、大海、藍天等。但是，冷暖色調只是相對而言。

　　從色相劃分，有紅色調、藍色調、黃色調等。

　　以純度劃分，有鮮豔色調、濁色調、清色調等。

　　把明度和彩度結合，有淡色調、深色調、暗色調、淺灰色調、暗灰色調等。

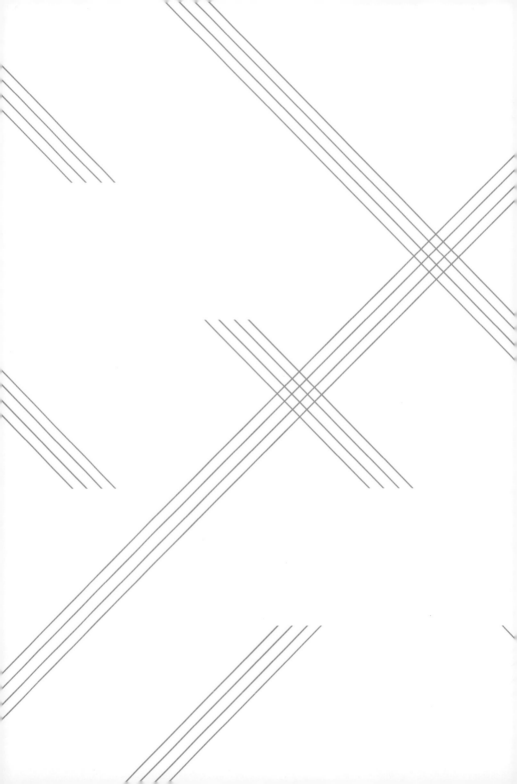

CHAPTER 5

沒有醜的顏色，只有搭配不和諧的色彩

——練成色彩高手

　　美麗的色彩只有透過正確搭配才能展現，再美的顏色也可能因為不會搭配而產生低俗的印象及負面能量。正確搭配可以將負能量轉化為正能量，所以，搭配不僅是樂趣，更蘊含無限創造空間與能量轉化的密碼。

　　洗衣粉製造商想進行新產品的包裝設計，但應用什麼包裝色呢？他們請色彩研究專家做了實驗。

　　發給家庭主婦三種盒裝洗衣粉，讓她們使用數星期以後，回答哪種洗衣粉最適合洗滌細緻衣料。三種洗衣粉包裝盒的顏色都不同，第一盒為單純黃色，第二盒為單純青色，第三盒為有青有黃的色彩組合，實際上三種盒子裡裝的洗衣粉都一樣。

　　主婦們相信三個盒中裝著不同的洗衣粉，她們對三種洗衣粉的去汙效果反應不同，都認為黃色盒裡的洗衣粉作用太強，有傷布料的危險，青色盒裡的洗滌效果不好，大多覺得第三種盒裡的洗衣粉洗得「非常乾淨，也不傷布料」。反應如此相似，說明了不同顏色的包裝在消費者心中產生的效果確實不同，更說明顏色組合所產生的奇妙作用。

　　配色要想達到美麗的標準是有條件的。單一色彩雖然可以帶來整齊效果，但缺乏魅力。而色相過多、差別過大的配色又會給人混亂的感覺。所以正能量的配色，其實是將統一與變化達成平衡的藝術，也就是在統一的基礎上加入

適量變化，在變化的基礎上尋求恰當統一。

　　色彩搭配的方法主要是「色相搭配法」和「色調搭配法」。

認識色相環

　　本書中使用的色相環來自日本色彩研究所的 PCCS 配色
體系，由紅到紫共有二十四個色相，感受其不同。

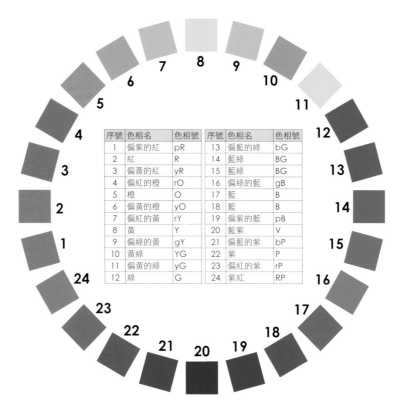

序號	色相名	色相號	序號	色相名	色相號
1	偏紫的紅	pR	13	偏藍的綠	bG
2	紅	R	14	藍綠	BG
3	偏黃的紅	yR	15	藍綠	BG
4	偏紅的橙	rO	16	偏綠的藍	gB
5	橙	O	17	藍	B
6	偏黃的橙	yO	18	藍	B
7	偏紅的黃	rY	19	偏紫的藍	pB
8	黃	Y	20	藍紫	V
9	偏綠的黃	gY	21	偏藍的紫	bP
10	黃綠	YG	22	紫	P
11	偏黃的綠	yG	23	偏紅的紫	rP
12	綠	G	24	紫紅	RP

色相搭配法

色相就是色彩的相貌，色相搭配就是不同相貌的顏色相互搭配，比如黃配藍、紅配綠⋯⋯

在色相環中，我們可以很明顯地看出，色相與色相的關係，根據它們在環中的距離而產生變化，距離愈小，相互間愈容易有統一感；反之，對比效果增強。

同色相配色

色相角度差為 0 的同色相配色，具有統一感，但是缺少變化，可以利用不同的色調和面積達到變化的效果。

鄰近或類似色相配色

色環上相鄰的左右兩個顏色搭配，色相的角度差 20 度左右，為鄰近色相；隔了 1 ～ 2 個顏色在 45 ～ 60 度的配色為類似色相配色。這種配色彩度不高，易表現柔和雅致感，視覺衝擊力小，有時讓人感覺沒有變化、沒有個性。

中差色相配色

中差色相搭配是色相環中隔了 3 ～ 5 個顏色，角度為 90 度的兩色搭配，是介於類似色搭配和補色配色之間的配色

方法。這種配色較飽滿、活潑，多用於運動服飾。

對比色相配色

色相環中隔了 6～9 個色相，相距角度在 120 度左右的兩個顏色搭配，醒目、強烈，但容易引起視覺疲勞，運用在需要視覺衝擊的廣告設計較多。用在服裝時要注意兩種顏色的面積比。

補色色相配色

這是色相環中相距 180 度左右、互為補色的顏色搭配，此效果強烈、衝擊力強，但容易造成不穩定感。這樣的服飾搭配在年輕人中比較常見，可以彰顯個性、時尚。隨著年齡增長，多數三十歲以上的人士因職業、身材、年齡、喜好等，選擇服飾和配色趨於保守色彩和中間色搭配。

明度搭配法

明度配色是以色調圖的明度變化來進行的配色，往往是不同明度階段的顏色進行配合，以某一顏色為中心，而其他顏色與之形成明度差。明色輕盈，暗色重濁。以暗色為中心，在大而暗的面積上配色時，可以給人安定感。明度

差大時，會出現動感；明度差小時，會出現靜感。

依照顏色的明亮程度可分為高明度配色、中明度配色、低明度配色。高明度配色是淺配色，用接近的明亮色進行間隔組合，明度等級高，是優雅的明度調子；但用相同明度與低純度的淡薄顏色相配時，由於顏色過淡，會出現模糊、呆板的色調。

中明度配色是不深也不淺的色彩組合，形成有抑制感而高貴純正的色調，是秋季的顏色。中明度色之中也有高純度的紅色和藍色等純色，但避開這類顏色時，大多具有穩重成熟感。

低明度配色是暗色與暗色的配合，明度等級低（深色或深灰色），是冬季使用最多的顏色，即使加上藍紫到紅紫一類強烈的純色而顯得華麗一些，但仍然不屬於高明度。

以上三種都是明度差小的配色，接近的色調和純度雖然有融合效果，但這種基調給人模糊感覺，可以是二色組合、三色組合，也可以是更多顏色組合而成的三類基調效果。

明度配色的長調和短調

根據明度色標，凡明度在0～3度的色彩稱為低調色，4～6度的色彩稱為中調色，7～10度的色彩稱為高調色。

色彩配色時，明度差別決定明度對比的強和弱，3度差以內的配色稱為短對比（又稱短調對比）；3～5度差的配色

稱中對比（又稱中調對比）；5度差以上的對比稱強對比（又
稱長調對比）。

　　如果面積最大、作用也最大的色彩或色組是高調色，和
另外色的對比同長調對比，整組對比就稱為高長調。

　　對裝飾色彩應用來説，明度對比是否正確，決定了配色
的光感、明快感、清晰感，也是心理作用的關鍵。歷來的
圖案配色訓練都重視黑、白、灰的使用。因此在配色中，
既要研究非彩色的明度對比，也要重視有彩色之間的明度
對比。

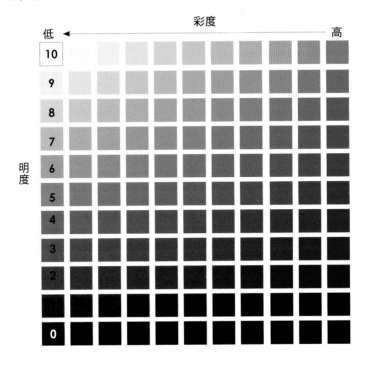

純度搭配法

純度配色是以顏色鮮豔程度進行的配色。根據色調圖，純度分為高純度、中純度及低純度，而顏色的純度因色相不同而有差異，純度愈高就愈鮮豔。低純度是在鮮豔顏色裡加了一定數量的黑和白，使色彩顯得軟弱、低沉，或者澀滯。高純度顯得鮮豔活潑，如學生服、幼兒服多選用這種顏色。

大面積運用高純度配色能使色調鮮明華麗，反之，大面積運用低純度配色會使色彩感變得樸素沉靜，但也可能死氣沉沉。

在生活實踐中，純度的搭配需要參考色相和明度。在同色相、同明度的情況下，純度差小的搭配，感覺衝擊力小，色彩的視認性差，形象比較模糊；純度的對比加強，就增強配色的豔麗和活潑，也加強色調情緒。

色調搭配法

所有配色都離不開色彩三屬性：色相、明度和純度。

前文已經從色相和明度的角度介紹配色方法。色調是指明度和純度的綜合概念，考慮配色時以色調變化為思考依據。

同色調配色

即相同色調由不同色相進行的搭配，在純度共通的基礎上，亮度按色相稍有變化，比如，嬰幼兒的服飾色彩多為淡色。在對比色相和中差色相的搭配中，使用同色調配色更容易形成共通性。

鄰近或類似色調配色

即相鄰或接近的色調之間同色相的配色，由於明度和純度的變化，與同一色調配色相比，給人層次感。

對照色調配色

即相隔較遠的不同色調配色。這種配色在明度或純度上有明顯差異，所以給人鮮明的視覺對比效果，採用同一色相或臨近類似色相更容易調和。

其他配色法

漸變配色

即多色配色中，三個或三個以上的顏色，以規則漸變的形式進行的配色，一般以色相、明度、純度三種漸變效果

為主。這種效果使原來強對比的色彩統一起來，具有獨特韻律感。

節奏配色

「節奏」這個詞不僅在音樂裡出現，在色彩配色中也常常看到，這種配色方法運用兩個以上的色彩，按照秩序排列，增加色彩調和感。為了便於理解，用不同音符表示不同顏色：1、2、3、1、2、3是一種節奏；還可以1、2、3、3、2、1；當然也可以跳躍著1、3、5、3、1、1、3、5、3、1。色相之間顯得孤立、單調時，用反覆循環的節奏來調和，可使色彩有秩序美。這在室內裝飾和服裝上運用較多。

色與色之間也存在對比、鄰近、中差等配色關係，色與色面積的變化也是節奏配色的特點。如果穿著大面積節奏

▲ 色彩也像音樂一樣有節奏感

配色的服裝，一定要選擇和體形、氣質相配的面積比以及節奏感。

優勢配色

即多色配色中，因為色相、明度、純度關係錯綜複雜，容易使色調不協調，所以在原有色彩中加入一種色彩傾向，用來緩和原來的對立狀態，進而使配色更成功，又以色相、明度、純度劃分為：

色相優勢

紅色和黃色的配色中加入橙色，那麼就成為以暖色為優勢的配色。「萬綠叢中一點紅」也是色相優勢，綠色既為統治色也是優勢色。

明度優勢

下裝為黑色，上裝為白色，如果想在整體形象中表現深色效果，可在上裝增加優勢色黑色為主的配飾或馬甲；如想表現淺淡的效果，則可以在鞋、襪、配飾上，選淺色和白色做為優勢色調和。

純度優勢

對高純度華麗色彩進行控制，運用濁色調和，形成沉靜、樸實的格調。運用時要注意濁色的明度變化，這是純度優勢的關鍵。

分離配色

在兩個或多個顏色之間加入另一個顏色，改變色調的節奏，可以緩和強烈的配色衝突或改變模糊的配色關係。

接近的色相和色調易給人沉悶感，加入分離色之後就有了層次感。分離色一般使用無彩色或低純度顏色。白色讓接近的深色關係明瞭、清晰；黑色讓柔和模糊的色彩關係更為緊湊；而灰色可以緩和過於對立的兩個顏色。

三角、四角配色

在色相環上距離呈等腰或等邊三角形的三個顏色，配色

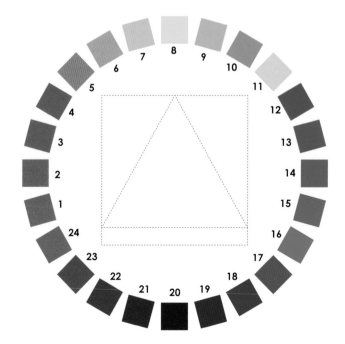

關係為三角配色。色相環上距離呈正方形或長方形的四個顏色，為四角配色。

很多國家的國旗色就運用這樣的搭配，廣告設計中也常常運用。用於服飾時，純度高給人誇張戲劇感，主要在舞臺上使用。用於一般生活中，會降低明度、純度，或加入無彩色進行調和。房屋外牆大面積使用高純度的三角或四角配色，給人進入卡通或童話世界的感覺。

自然配色

蘋果樹上逐漸成熟的蘋果，朝向陽光的一面偏黃色溫暖，而背面呈現出青綠泛冷，這是自然界的色彩調和法則。具體應用時，可以觀察自然界的顏色，一個顏色明度增加，向黃色方向靠近；另一個顏色明度降低，向藍色方向靠近，就是自然配色。

反自然調和配色

這種配色方式與自然配色相反，強調非調和的關係，也被稱為「不調和的配色」、「人工配色」，可以表現出革新、創新意味。

CHAPTER 6

美 學 的 實 踐

——色彩顧問

色彩業成為一個行業，與社會經濟的發展，尤其是人的審美觀念有強烈關係，審美意識愈來愈強，使色彩業蓬勃發展。

色彩顧問的發展與前景

色彩顧問是伴隨著色彩諮詢而出現的職業。

在國際上，色彩諮詢已經有近四十年的歷史。一九七四年，美國卡洛爾・傑克遜發表色彩四季理論，創辦 CMB 公司，最初傳播到歐洲，由英國 CMB 的瑪麗・斯畢蘭（Mary Spillane）發揚光大。多年來，色彩諮詢已經在歐美、澳洲、東南亞、南非、亞洲等國家蓬勃發展，比如，只有六千萬人口的英國，就有三百多家色彩顧問工作室。

這些機構的服務對象上至國家政要、工商企業家、影視明星，下至各行各業、普通百姓。已開發國家的色彩及形象教育基礎高，民眾的審美能力強，使色彩諮詢以驚人的速度發展。在日本，色彩行業發展已經二、三十年，影響力遍布社會各領域。

色彩業的快速發展代表社會趨勢，這是美的行業，而人類對美好事物的追求永無止境。服裝、設計、心理、健康、教育等行業都需要專精的色彩顧問，為各階層人士提供諮詢和培訓，服務內容廣泛，涉及個人整體形象、儀態美學、衣櫥管理與家居裝潢、色彩心理和健康、企業品牌形象策

劃、產品研發、商品包裝、陳列、採購、企業 VIP 維護系統、會議婚禮慶典的策劃等，幾乎涉及視覺美觀有關的行業。

職業定義

色彩顧問運用專業技能為個人、企業、商品、陳列、環境、景觀等打造色彩形象，確定顏色的搭配關係、明暗度及匹配度，找到最佳色彩方案。

服務不同對象，色彩顧問的工作重點也不同。

個人的色彩顧問主要目標是打造美好的個人形象。顧問分析客戶膚色、氣質與顏色的搭配關係，確定顏色的明暗度與身體的適合程度，找到最適合的顏色搭配方案，主要工作包括：

1. 為個人穿著打扮提供個性化診斷、指導、設計，是個人形象諮詢師。
2. 根據個人色彩確定風格，協助顧客購買服裝、鞋帽、配飾等，是個人購物導師。
3. 塑造顧客在不同場合的造型，整理衣櫥，是個人形象管理師。

企業的色彩顧問的工作要符合企業經營目標，增加企業利潤，主要工作包括：

1. 企業 VIS（視覺識別系統）色彩方案設計。
2. 產品色彩設計及色彩行銷。

3. 企業商品陳列及展示。

公眾部門的色彩顧問必須完成環境規劃與城市工程，要瞭解城市建設規劃方案和發展思路，擬定恰當色彩，主要工作包括：

1. 根據城市文化與區域定位，擬定完善的色彩方案。

2. 對城市不同建築、場所的用色規範提出指導性建議。

3. 擬定色彩應用規劃指導書，建立用色規劃。

職業規劃

凡是與色彩有關的事物都是色彩顧問的工作範疇。就目前各大色彩機構的從業情況來看，職業發展因人而異，但基本上有三條發展路徑：

第一：創辦個人色彩工作室，獨立經營。主要從事色彩形象諮詢服務，是自由時尚的職業，可以提供的服務包括：

1. 個人色彩規律診斷與指導。

2. 個人款式風格規律診斷與指導。

3. 最佳彩妝診斷及風格配飾診斷與指導。

4. 重大場合形象禮儀。

5. 髮型指導及絲巾繫法。

6. 成功形象定位。

7. 衣櫥整理與搭配。

8. 陪同購物。

9. 居室陳設。

10. 新人造型及求婚、婚禮儀式布置。

11. 生日壽宴、酒會 party 布置等。

第二：為企業產品服務，比如服裝行業、美容行業、化妝品公司等。其中主要包括環境和產品色彩諮詢，可以提供的服務包括：

1. 辦公室色彩諮詢與設計。

2. 店面以及櫥窗陳列色彩諮詢與設計。

3. 居室整體色彩風格設計。

4. 慶典活動色彩諮詢與設計等。

5. 產品色彩主題策劃。

6. 產品色彩行銷策劃。

7. 產品外包裝色彩諮詢與設計。

8. 產品色彩諮詢與設計。

9. 企業員工形象管理及內部訓練。

第三：把色彩理論和技術用於城市、建築色彩諮詢，成為環境色彩規劃師，可以提供的服務包括：

1. 建築設計色彩指導。

2. 城市建設規劃的色彩顧問。

3. 環境整體色彩風格設計等。

色彩顧問的要求、素養與禮儀

色彩顧問這個職業有如下要求：

1. 不能有色盲、色弱的情況。

2. 熱愛時尚，追求美麗，對色彩感興趣並相對敏感。

3. 色彩顧問的客戶廣泛，包括非個人客戶，所以應該有寬廣扎實的知識，同時具備學習能力和溝通能力。

一個優秀的色彩顧問必須同時具備多方面的素養，主要包括以下各方面。

美學素養

色彩顧問應當對美有獨特的見解。不同的人對美的認知不同，在工作中，色彩顧問接觸到各種美學觀念，顧客的個人偏好也差異很大。要想不迷失在顧客的意見裡，應該培養屬於自己的美學原則，才能拓展從業風格，應對不同的美麗訴求。

藝術素養

形象是一種表現的藝術，與繪畫、雕塑等藝術形式不同，色彩形象更強調人的特質，比如膚色、性格等。色彩顧問應瞭解不同藝術形式的表現特色，結合彩妝、髮型、服飾等元素，培養屬於自己的技術。

人文素養

研究色彩最好同時關注政治和經濟發展，並研究哲學、

歷史、美學、心理學等。豐富的人文知識是色彩顧問提升專業能力的基礎，因為工作的對象大到城市，小到個人，所以必須具備寬廣的知識，熟悉不同色彩在不同文化環境中的作用。

企業有企業文化，城市有城市文化，而個人有個人的審美習慣和生活環境，這些都與人文素養有關。如果缺乏對社會知識（尤其是習俗及歷史）的瞭解，很難擬定完美的色彩方案。

分析能力

色彩不僅是感性視覺也是理性思考。基於嚴謹的色彩理論，色彩顧問可以診斷結果，發展分析能力，找到不同色彩之間的邏輯關係，透過思考應用功能，找出良好的色彩搭配效果。

表達能力

諮詢是溝通的事業，表達能力決定了溝通能力，而專業知識的深度與廣度又決定了表達能力。色彩是抽象又具體的，色彩顧問必須把抽象色彩轉變為具體形象，因此對溝通能力的要求相當高。

交際禮儀

色彩顧問的主要工作是與人交流，因此，為了保證溝通有效，非常需要學習交際禮儀。交際禮儀泛指人在交往活動中應遵守的行為規範和準則，具體表現為禮節、禮貌、

儀式、儀表等。

　　色彩顧問的工作環境包括演出活動、大型儀式、室內會議等，粗略可分為公眾場合與私人場合。公眾場合人與人的距離遠，禮儀的重點應該是個人形象、言談舉止等；私人場合人與人之間的距離近，禮儀的重點應該是個人妝容、行為細節等。

　　根據不同場合和交流對象，禮儀的焦點會發生變化，總之，要以提高溝通的效率為目的。

行業禮儀

　　色彩顧問需要指導客戶的色彩形象，而這些客戶的形象往往與其工作有著緊密關係，所以色彩顧問必須瞭解行業禮儀。

　　首先，應該瞭解行業規則，結合工作禮儀設計色彩形象，比如對於服務性行業（尤其是餐飲、飯店等），良好的妝容是非常重要的；其次，要瞭解客戶日常的工作內容，把色彩與工作規範結合起來；然後，要具備統籌能力，將禮儀、色彩、工作規範融合在一起，比如婚禮上紅色的喜慶色，就需要運用在禮物、服裝、裝飾等方面。

色彩顧問的學習內容與學習方式

　　色彩顧問的職業特性決定其知識結構的豐富性、專業性，

其知識結構應是「T」型結構，在專業上有縱深性，同時在廣度上有拓展性。色彩是為不同行業服務的，所以對不同行業的瞭解程度，直接影響色彩顧問服務的精準度。

色彩諮詢知識一般分為「核心專業知識」和「常用專業技能」兩種。專業知識使人對色彩產生全新認識，尤其「色彩基因理論」不僅是穿衣打扮的準則，還被廣泛應用在平面設計、室內裝飾設計、園林設計、建築外觀設計、城市色彩規劃、服裝設計、化妝品設計、商品陳列設計等領域。

核心專業知識主要分為「個人色彩」和「商業色彩」兩類。個人色彩是關係形象的色彩學知識，主要是色彩基礎知識、人體體態及膚色特性、基因色彩理論、個人形象的色型韻靈態、個人風格的識別與分析、美容與化妝技巧、服飾色彩搭配、審美素養及個人氣質提升等。商業色彩重在應用，涵蓋面廣泛，包括會議慶典環境布置、室內環境的裝飾設計、商業店面的色彩設計、櫥窗陳列色彩、廣告色彩設計、VIS 的色彩設計實施、商業展覽的色彩應用、會場和活動色彩及城市環境色彩規劃。

常用專業技能包括：色彩診斷能力、色彩分析能力、服飾搭配能力、基本的化妝技巧、演講技巧、表達溝通能力和服務意識。

Origin 系列 005

好色計：用對色彩，改善形象運勢、開創事業價值

作　　　者 — 伊　卉
主　　　編 — 邱憶伶
責 任 編 輯 — 麥可欣
責 任 企 畫 — 吳宜臻
美 術 設 計 — 我我設計 wowo.design@gmail.com
董 事 長
總 經 理 — 趙政岷
總 編 輯 — 李采洪
出 版 者 — 時報文化出版企業股份有限公司
　　　　　　10803　臺北市和平西路三段二四○號三樓
　　　　　　發 行 專 線 —（02）23066842
　　　　　　讀者服務專線 — 0800231705 ·（02）23047103
　　　　　　讀者服務傳真 —（02）23046858
　　　　　　郵撥 — 19344724　時報文化出版公司
　　　　　　信箱 — 臺北郵政 79~99 信箱
時 報 悅 讀 網 — http://www.readingtimes.com.tw
電 子 郵 件 信 箱 — newstudy@readingtimes.com.tw
時報出版愛讀者粉絲團 — http://www.facebook.com/readingtimes.2
法 律 顧 問 — 理律法律事務所 陳長文律師、李念祖律師
印　　　刷 — 詠豐印刷有限公司
初 版 一 刷 — 2015 年 1 月 23 日
定　　　價 — 新臺幣 300 元

行政院新聞局局版北市業字第 80 號
版權所有　翻印必究
（缺頁或破損的書，請寄回更換）

國家圖書館出版品預行編目資料

好色計：用對色彩，改善形象運勢、開創事業價值 /
伊卉著 . -- 初版 . -- 臺北市：時報文化，2015.01
　　面；　公分 . --（Origin 系列；5）
ISBN 978-957-13-6158-1（平裝）

1. 色彩學 2. 色彩心理學

963　　　　　　　　　　　　　　103025740

本著作物經廈門墨客知識產權代理有限公司代
理，由中國紡織出版社授權時報文化出版企業股
份有限公司出版、發行中文繁體字版。

ISBN 978-957-13-6158-1
Printed in Taiwan